Encyclopédie photographique.

PHOTOGRAPHIE AU CHARBON

RECUEIL PRATIQUE

DE DIVERS PROCÉDÉS DE TIRAGE DES ÉPREUVES POSITIVES

FORMÉES

DE SUBSTANCES INALTÉRABLES

Procédés Swan, Marion, Jeanrenaud et autres

PAR

M. LÉON VIDAL

SECRÉTAIRE DE LA SOCIÉTÉ PHOTOGRAPHIQUE DE MARSEILLE

PARIS

LEIBER, LIBRAIRE-ÉDITEUR,

RUE DE SEINE, 13.

1869

LIBRAIRIE LEIBER, 13, RUE DE SEINE

ENCYCLOPÉDIE PHOTOGRAPHIQUE

Sous ce titre est publiée une série d'ouvrages embrassant toutes les branches de la Photographie. — Les suivants ont paru, savoir :

Premières leçons de Photographie, par M. PERROT DE CHAUMEUX. 1 vol. in-18. 1 fr.

Traité des Insuccès en Photographie. Causes et remèdes, par M. CORBIER 2ᵉ édition. 1 vol. in-12. 1 fr. 25

Le Préparateur photographe, ou Traité de Chimie à l'usage des Photographes et des Fabricants de produits photographiques, par M. le Dʳ PHIPSON. 1 vol. in-12, avec figures sur bois dans le texte. 4 fr.

Collodion sec. Exposé de tous les procédés connus ; manipulations, formules ; suivi d'un Aperçu de l'opinion de divers auteurs sur la formation de l'image photographique dans la chambre noire, par M. PERROT DE CHAUMEUX. 1 vol. in-12. 2 fr.

Procédé nouveau de Collodion sec, par M. BOIVIN. 1 vol. in-12 1 fr.

Photographie au charbon (gélatine et bichromates alcalins), par M. DESPAQUIS. 1 vol. in-12. 1 fr. 50

Intervention de l'art dans la Photographie, par M. BLANQUART-EVRARD. 1 vol. in-12, avec une photographie. 1 fr. 50

Plusieurs autres Traités sont en préparation.

La Photographie en Amérique, ou Traité complet de Photographie pratique par les procédés américains, sur glace, papier, toile, plaque, etc., par M. LIÉBERT, ex-officier de marine. 1864, 1 vol. in-8º, avec figures dans le texte. 7 fr. 50

Photographie rationnelle. Traité complet théorique et pratique ; applications diverses ; précédé de l'Histoire de la Photographie et suivi d'Eléments de Chimie appliquée à cet art, par M. A. BELLOC. 1 vol. in-8º. 5 fr.

Monographie du Stéréoscope et des épreuves stéréoscopiques, par M. DE LA BLANCHÈRE. 1 vol. in-8º, figures. 5 fr.

Calcul du temps de pose, ou Tables photométriques portatives pour l'appréciation, à un très-haut degré de précision, des temps de pose nécessaire à l'impression des épreuves négatives à la chambre noire, par M. L. VIDAL. 1 vol. in-12 cartonné, accompagné d'un **Photomètre** destiné au mesurage de la lumière. 7 fr.

Paris. — Typographie HENNUYER ET FILS, rue du Boulevard, 7.

PHOTOGRAPHIE AU CHARBON

PARIS. — IMPRIMERIE BESNUYER ET FILS, RUE DU BOULEVARD, 7.

PHOTOGRAPHIE AU CHARBON

RECUEIL PRATIQUE

DE DIVERS PROCÉDÉS DE TIRAGE DES ÉPREUVES POSITIVES

FORMÉES

DE SUBSTANCES INALTÉRABLES

Procédés Swan, Marion, Jeanrenaud et autres

PAR

M. LÉON VIDAL

SECRÉTAIRE DE LA SOCIÉTÉ PHOTOGRAPHIQUE DE MARSEILLE

PARIS

LEIBER, LIBRAIRE-ÉDITEUR,

RUE DE SEINE, 13.

—

1869

Droits de traduction et de reproduction réservés

PHOTOGRAPHIE AU CHARBON

INTRODUCTION.

Depuis que l'art photographique, grâce à de nombreux perfectionnements, est parvenu à produire de si remarquables dessins de toute sorte, on a senti l'indispensable nécessité de donner à ces images les mêmes facultés de conservation que possèdent les épreuves typographiques, et, en un mot, toutes les impressions obtenues avec de l'encre grasse à base de charbon ou de toute autre matière indélébile, comme la sépia, la sanguine, les émaux, etc.

Les procédés de tirage des positifs à l'aide du chlorure d'argent, procédés très-généralement usités encore, ne pouvaient, ne peuvent en effet être considérés que comme des moyens opératoires de transition, puisqu'ils ne produisent aucun résultat

durable; quel que soit le soin apporté au fixage de ces épreuves à base métallique, elles sont fatalement destinées à s'altérer graduellement et à disparaître. Nul n'en doute, cette altérabilité fâcheuse des images photographiques actuelles est la cause de leur bannissement absolu de toutes les collections sérieuses.

Les reproductions photographiques n'auront de valeur véritable que le jour où l'on sera assuré de leur parfaite stabilité, non-seulement alors on les verra figurer à côté des plus belles estampes dans les musées, dans les cabinets d'amateurs, mais encore il aura été fait un progrès immense au point de vue de la vulgarisation des plus beaux chefs-d'œuvre de l'art.

Nous ne pourrions, sans nous lancer dans des redites, sans abuser du lieu commun, indiquer toutes les raisons qui exigent impérieusement la stabilité des images tirées des clichés photographiques. C'est une de ces vérités démontrées *à priori* et qu'il suffit d'énoncer simplement, parce qu'elles portent leur preuve en elles-mêmes. Ce qui mieux est, c'est de nous occuper de la réalisation pratique de cette vérité acceptée universellement en principe, mais encore trop oubliée en fait.

Tous les efforts des savants et praticiens photogra-

phes doivent tendre aujourd'hui vers le perfectionnement des méthodes de tirages inaltérables déjà adoptées, et vers la vulgarisation de ces procédés plus ou moins parfaits encore; que chacun essaye, cherche un sentier meilleur à côté de la voie frayée; de tant de tentatives et de recherches résulteront de nouvelles découvertes, des méthodes opératoires plus simples, plus régulières, plus pratiques enfin. Il faut que les procédés de tirage d'épreuves inaltérables deviennent l'objet de la préoccupation principale du monde photographique, c'est là l'avenir de notre art, le couronnement espéré de la merveilleuse invention des Niepce et des Daguerre.

Il ne serait pas sans intérêt de faire ici l'historique des procédés de tirage des épreuves positives avec des matières fixes; mais ces notes historiques nous paraissent de fort peu d'utilité dans un traité essentiellement pratique et destiné à répandre seulement les notions acquises concernant les diverses méthodes opératoires connues actuellement et qu'il importe surtout de perfectionner.

On sait bien, d'ailleurs, que ce n'est pas d'aujourd'hui que datent les premiers essais d'impression des épreuves photographiques, soit par la gravure héliographique, soit par l'action directe de la lumière sur des substances organiques ren-

fermant des matières fixes ; et le temps que nous emploierions à compulser les titres des divers inventeurs de ces méthodes sera beaucoup mieux employé si nous le consacrons à l'explication plus détaillée des procédés pratiques eux-mêmes.

Ce travail, que nous ne croyons pas indispensable ici, a été fait, du reste, très-soigneusement par d'autres, et se trouve relaté dans divers ouvrages fort remarquables qui traitent de l'impression au charbon. Nous renvoyons quiconque désirerait des notions résumées sur l'historique de ces procédés, soit à l'ouvrage si bien fait de M. Wharton Simpson (procédé Swan), soit au savant rapport de M. A. Girard, lu devant la Société française de photographie au nom de la commission chargée de décerner le prix fondé par M. le duc de Luynes.

Il s'agit moins du passé que du présent et surtout de l'avenir en matière d'impression des épreuves photographiques. C'est donc vers l'état actuel de ces procédés, pour ce que nous en connaissons, et vers leurs perfectionnements ultérieurs, pour ce que nous entrevoyons et espérons, que nous nous proposons de diriger cette étude, et aussi les tendances et essais de nos confrères en l'art photographique.

Les méthodes claires et précises sont fort rares, parce qu'il est aisé de répéter ce que d'autres ont

dit, mais il résulte souvent de ces redites une permanence dans la vulgarisation de certaines erreurs, quand on publie des faits qu'on n'a pas eu le soin de vérifier soi-même, bien des traités n'étant que la copie, sous une forme personnelle, de faits indiqués par d'autres.

Pour ce qui nous concerne, nous avons, avant d'entreprendre ce travail que nous voulions rendre sérieusement utile, expérimenté les divers procédés dont nous conseillons l'emploi, et, sans être parvenu à un degré suffisant d'habileté pratique dans l'usage de ces procédés, nous avons pu les comprendre et les juger assez pour qu'il nous soit permis d'indiquer le pour et le contre de ces nouveaux modes de tirage, pour que nous puissions, avec certitude, appeler l'attention des chercheurs, soit sur les imperfections encore difficiles à éviter, soit sur le mieux désirable à chercher, à trouver enfin.

Nous nous en tiendrons là de ces considérations générales, en ajoutant toutefois deux lignes ayant pour objet l'esquisse du plan que nous avons adopté.

Après avoir, d'une manière générale, indiqué le principe sur lequel repose l'impression des images photographiques inaltérables, nous ferons l'exposé

pratique aussi détaillé que possible des quelques méthodes usitées aujourd'hui en nous arrêtant sur celles des manipulations qui méritent l'attention la plus grande.

Nous comparerons ensuite ces divers procédés entre eux, en ayant soin d'exprimer notre modeste opinion personnelle relative à leur valeur et à leurs avantages respectifs.

Nous signalerons surtout les perfectionnements qu'ils nous paraissent comporter.

Nous donnerons ensuite quelques détails pratiques sur la nature des substances à employer.

Nous déduirons enfin les conclusions qui nous semblent découler de l'ensemble de ce travail, en assignant leurs rôles respectifs et bien distincts à la gravure héliographique, d'une part, et de l'autre au tirage direct des images photographiques par l'action de la lumière.

Un mot encore. Quelque soin que nous mettions à rendre aussi complète que possible cette publication vulgarisatrice, il n'est pas douteux que de nouvelles découvertes se seront fait jour avant son apparition, car il n'est pas d'instant qui s'écoule sans entraîner après soi un perfectionnement, une invention photographiques. Nous ne savons que trop bien que tout cet état actuel sera demain un

passé, mais néanmoins passé utile à connaître, base de l'avenir attendu, puisqu'il en contient les germes féconds, puisque les heureux perfectionnements de l'avenir seront échafaudés sur les nombreux étages des actualités successives que nous allons passer en revue, puisqu'enfin nous ne tentons rien de plus que de répandre les principes de l'inaltérabilité chimique des épreuves photographiques, qu'on obtienne cette inaltérabilité par des procédés d'hier, œuvre encore imparfaite, ou qu'on arrive demain à la plus grande perfection possible.

Pour nous, notre but sera atteint si les vérités que nous essayons de généraliser sont de celles qui, à quelques accessoires près, appartiennent à tous les temps et peuvent servir la cause de la science, que ce soit hier, aujourd'hui ou demain.

I

PRINCIPE SUR LEQUEL REPOSENT LES PROCÉDÉS AU CHARBON.

Les divers procédés de tirage des épreuves positives au charbon [1] sont basés sur le principe indiqué par M. Poitevin en 1855.

Ce savant chimiste, auquel l'art photographique doit la plupart de ses perfectionnements importants, avait reconnu que la lumière rend insoluble même dans de l'eau chaude les corps gommeux ou mucilagineux, additionnés de bichromates alcalins ou terreux; et c'est alors qu'il eut la pensée d'ajouter, pour produire des images photographiques inaltérables, des substances colorantes insolubles, telles que le charbon, les émaux en poudre, à de la

[1] Pour abréger, on désigne d'ordinaire par les mots *épreuves au charbon, tirages au charbon*, l'idée plus générale d'épreuves ou de tirages obtenus à l'aide de matières fixes, charbon ou autres.

gélatine, de l'albumine, de la gomme arabique, du sucre, de l'amidon, etc.

Une couche du mélange coloré se trouvant appliquée à la surface d'une feuille de papier est exposée, après dessiccation spontanée, à l'impression par la lumière à travers un cliché négatif. Après l'insolation, si on la soumet à un lavage dans l'eau tiède, les parties non impressionnées se dissolvent et le dessin apparaît formé par les parties insolubles du mucilage qui a retenu la matière colorante dont il a été additionné, matière dont la quantité emprisonnée se trouve dans la proportion exacte de la quantité d'insolation. Telle est la base des procédés au charbon.

Cette indication fournie par M. Poitevin, il y aura bientôt quatorze ans, a servi de point de départ à la pratique de divers procédés opératoires, soit pour obtenir de la gravure héliographique, soit pour la photolithographie, soit enfin pour le tirage direct des épreuves au charbon dont nous nous occupons ici tout spécialement.

Dès l'apparition du procédé Poitevin indiqué à l'état de réaction utilisable plutôt que décrit comme méthode opératoire complète, des essais sur cette action si remarquable de la lumière furent tentés par divers expérimentateurs, et nous avons assisté

aux perfectionnements qui ont été apportés successivement à ce procédé. M. l'abbé Laborde, dès 1858, indiquait l'idée d'attaquer la couche par-dessous à travers le subjectile, idée qu'avait à son tour, deux années plus tard, M. Fargier, à qui l'on doit d'avoir surtout vulgarisé ce tour de main heureux, car assurément M. Poitevin et bien d'autres opérateurs ont ou auraient eu la même pensée.

D'autres essais au charbon étaient poursuivis à la même époque par MM. Garnier et Salmon, photographes à Paris, Pouncy à Londres, et Testud de Beauregard, tous basés sur le même point de départ, ainsi que cela a été démontré depuis, sur l'idée mère propagée en France par M. Poitevin : l'action de la lumière sur les bichromates alcalins ajoutés aux diverses substances organiques précitées. Mais ces procédés divers auxquels il a été apporté fort peu de modifications dans ces derniers temps, semblaient presque abandonnés tant il en était peu question lorsque fut annoncé en 1864 le procédé de M. Swan, lequel, tout en utilisant la réaction indiquée par M. Poitevin, apportait une heureuse amélioration aux modes divers d'impression directe.

La méthode indiquée par M. Swan, permettant à l'aide d'une action immédiate de la lumière sur la

gélatine bichromatée, et d'un transport ultérieur de l'image, d'obtenir des épreuves plus modelées, plus riches en détails, et d'une manière plus pratique que par les autres moyens, a donné aux procédés de tirage au charbon une impulsion nouvelle, et les a fait admettre dans la pratique industrielle, où ils tendent à se généraliser chaque jour davantage. Il suffit de parcourir les publications photographiques actuelles, pour s'assurer de la faveur dont jouissent maintenant les procédés au charbon. Des travaux spéciaux sur cette matière ont déjà paru ou sont en voie de paraître, et il est évident que nous sommes, en ce moment, dans la période de transition qui doit conduire l'art photographique de l'abandon des tirages sur chlorure d'argent à l'impression des images photographiques formées de substances inaltérables.

La collection si remarquable des épreuves de M. Braun, de Dornach, reproduisant par le procédé Swan plus de trois mille cinq cents dessins originaux des musées du Louvre, de Dresde, de Vienne, de Bade, de Munich et de Florence, est une preuve suffisante de la valeur industrielle de ce procédé, sans parler des applications sans nombre qu'on en fait déjà en Angleterre et en Allemagne.

Un très-habile amateur, M. Jeanrenaud, a fait

figurer à l'Exposition universelle de 1867 de magnifiques épreuves de paysages obtenues par un procédé semblable : il y a donc des faits à côté de la théorie, faits bien encourageants, puisque la plupart des spécimens dont nous parlons sont de véritables chefs-d'œuvre.

Pour rendre plus accessible à tous l'emploi du procédé qu'il a breveté, M. Swan a eu l'heureuse pensée de faire exécuter en fabrication, de manière à les tenir à la disposition du public, des papiers recouverts de la couche de gélatine colorée, tout prêts pour l'impression. La France ne devait pas se laisser devancer longtemps dans cette voie. La maison Marion, à laquelle l'art photographique doit tant de services, s'est mise en mesure de livrer des papiers gélatinés colorés, et de faciliter, par tous moyens en son pouvoir, la vulgarisation des procédés stables. A M. A. Marion personnellement appartient une méthode spéciale fort ingénieuse et fort pratique, que nous décrirons en son lieu dans le cours de ce travail, avec tout le développement nécessaire à l'intelligence de son procédé.

Nous n'écrivons pas uniquement, il est bon de le dire, pour des personnes déjà au courant de ces questions, mais pour tous les amateurs auxquels il

faut, au début surtout d'une méthode opératoire, maints détails sur la marche qu'ils ont à suivre, sur les manipulations successives auxquelles ils doivent se livrer. Pour être plus clair, nous ne reculerons pas devant quelques redites, dût le côté littéraire de cet exposé en souffrir beaucoup. Notre but n'est pas de faire ici œuvre de style, mais seulement d'être précis autant que possible.

Avant de décrire les divers procédés qui sont aujourd'hui l'objet d'une sérieuse application, nous allons résumer rapidement l'ensemble des manipulations qui constituent le mode de tirage vulgairement appelé *procédé au charbon*.

Le principe général sur lequel repose ce tirage vient d'être formulé ; il s'agit donc de remplacer les feuilles de papier salé ou albuminé, sensibilisées à l'aide du chlorure d'argent, par du papier simplement recouvert d'une couche de gélatine, emprisonnant une substance en poudre impalpable, fixe, comme le sont, par exemple, le noir de Chine, les poudres de charbon en général, la sanguine, le brun van dyck, l'indigo, la sépia, les émaux métalliques, certaines poudres terreuses.

Cette couche, une fois desséchée à la surface du papier, est sensibilisée par un bichromate alcalin en dissolution, et exposée, après nouvelle des-

siccation, à l'action du soleil à travers un cliché négatif.

Ici se présentent plusieurs modes d'exposition aux rayons lumineux : dans certains cas on place le cliché négatif contre la couche de gélatine elle-même, d'autres fois on fait agir la lumière au sortir du cliché à travers l'épaisseur du papier ou de tout autre subjectile, tels que le *mica*, la *toile*, le *collodion pelliculaire*, d'autres fois encore on recouvre du mélange de gélatine colorée et bichromatée une glace, comme on le fait avec du collodion.

Quel que soit le rapport et le mode d'exposition adoptés, on développe l'image après une impression jugée suffisante, en la plongeant dans de l'eau tiède, et en maintenant la température nécessaire à l'entière dissolution de toutes les parties non insolubilisées par la lumière. Le développement est complet quand il ne reste plus à la surface du subjectile que les parties insolubles de la gélatine tenant emprisonnée la matière colorante dont elle a été additionnée.

Un simple lavage dans une eau bien propre, et quelquefois un tannage de l'épreuve dans une faible dissolution d'alun constituent la dernière opération; il n'y a plus qu'à laisser sécher et à monter.

Dans les cas où un ou deux transports sont nécessaires, les choses ne se passent pas absolument ainsi, mais ces modifications de détail seront décrites spécialement : nous ne donnons ici qu'une idée générale du procédé.

On le voit donc, plus de nitrate d'argent, matière coûteuse ; plus d'images métalliques déposées à la surface d'un papier recouvert d'albumine, substance renfermant des germes d'altération et de destruction de l'image ; plus de sels d'or, corps très-coûteux encore ; enfin plus d'hyposulfite de soude, autre source de destruction des épreuves. Tout cela est remplacé par des matières bien plus économiques, poudre de charbon, gélatine, bichromate de potasse ; et, comme conséquence inappréciable, à la durée vraiment éphémère des images fournies par les anciens procédés, succède l'inaltérabilité complète.

Il est vrai que la fabrication des papiers gélatino-charbonnés n'est pas arrivée encore à un degré de production industrielle suffisant pour abaisser assez les prix de ces produits, mais c'est une question de temps. A mesure que les tirages au charbon se vulgariseront davantage, la production de ces papiers spéciaux pourra s'étendre en proportion, et il n'est pas douteux pour nous qu'on arrivera

graduellement et bientôt à diminuer beaucoup les prix actuels de la vente de ces papiers. Mais, même en l'état, au début presque de cette transformation des tirages, il y a déjà une économie notable à réaliser en substituant le charbon à l'argent.

Nous jugerons plus loin la valeur de ces procédés dont une application absolument pratique ne peut être faite encore à tous les besoins de la photographie artistique ou industrielle. Le moindre tour de main nouveau, dont l'heure ne se fera pas attendre, fera faire vers le progrès un pas immense à un procédé déjà si ingénieux. Le moyen de hâter ce progrès, c'est de vulgariser l'acquis de la science sur cette matière. Ainsi faisons-nous.

Commençons par celui des procédés personnels qui, tout en s'appuyant sur la donnée générale que nous venons d'exposer, s'est produit avec tout un ensemble de manipulations décrites avec assez de précision pour provoquer le retour vers un procédé quelque peu oublié, et pour devenir l'objet d'une grande application industrielle : nous avons cité le procédé Swan.

II

PROCÉDÉ SWAN.

Ainsi que nous venons de le dire, c'est dans les premiers temps de l'année 1864 que fut publié le procédé Swan ; il fixa alors pendant plusieurs mois consécutifs l'attention générale, tant étaient remarquables les résultats qui accompagnaient sa spécification.

D'ailleurs les détails opératoires décrits par M. Swan étaient tellement précis et intelligibles, que le succès ne tarda pas à couronner les essais multiples qui furent faits de ce procédé.

Comprenant qu'il était essentiel de tout prévoir au moment de vulgariser une méthode nouvelle basée sur des données connues déjà, mais peu à peu abandonnées par suite sans doute d'insuccès nombreux, M. Swan n'a négligé aucun des points de son procédé, et ce n'est qu'après l'avoir sérieu-

sement étudié, qu'il l'a lancé dans le monde photographique où il devait faire bientôt son chemin. A notre tour d'appeler l'attention sur les travaux utiles de ce savant photographe anglais.

Ce qui distingue spécialement le procédé Swan, c'est la production de ce qu'il appelle un *tissu*, soit un subjectile tout recouvert en fabrication de la couche de gélatine charbonnée, opération très-difficile à effectuer sans des moyens spéciaux, et que les photographes praticiens ou amateurs ne pouvaient tenter eux-mêmes sans s'exposer à de continuels insuccès. L'impossibilité d'obtenir des couches convenables était une des causes de l'abandon des procédés au charbon précédemment décrits; mais là n'est pas la seule distinction à établir. Tandis que l'on croyait indispensable pour obtenir des demi-teintes de faire agir la lumière sur la couche interne la plus rapprochée du papier ou d'un subjectile translucide, M. Swan expose directement la couche gélatino-charbonnée en contact avec le cliché négatif; il évite ainsi l'inconvénient qui résultait d'une pose plus longue et d'une déperdition de finesse, alors qu'on interposait une feuille de papier entre le négatif et la gélatine.

Le procédé Fargier, que nous décrirons plus tard, obviait, il est vrai, dans une certaine mesure,

à ces inconvénients ; mais il était d'une application fort difficile, quand il s'agissait d'épreuves d'une grande dimension, vu l'impossibilité d'appliquer parfaitement une grande feuille de collodion sur du papier, tandis que le transport des épreuves obtenues par le procédé Swan sur leur support définitif s'effectue très-aisément, quelle que soit leur dimension, et, ainsi qu'on le verra, d'une manière plus courante, plus industrielle.

On peut procéder de deux manières différentes, suivant les circonstances.

La première méthode consiste à recouvrir une glace de collodion normal épais, et à verser sur cette couche une mixtion de gélatine et de sucre colorée et bichromatée.

Après dessiccation, la couche de collodion supportant la mixtion est séparée de la glace, et l'on obtient ainsi une feuille souple que l'on n'a plus qu'à soumettre à l'irradiation solaire en l'appliquant contre un cliché négatif, de telle sorte que les deux couches de collodion soient en contact, après quoi on la fait adhérer, le charbon en dedans, contre une feuille de papier, soit temporairement au moyen d'un vernis au caoutchouc, soit définitivement à l'aide de l'albumine. Elle est alors développée, et si elle n'a été collée sur papier que

temporairement, retransportée ainsi que nous l'indiquerons plus loin.

La deuxième méthode pratique consiste dans l'application sur papier d'une couche de gélatine colorée, que l'on sensibilise quand on veut par l'immersion dans une solution de bichromate de potasse. Alors on l'expose à la lumière, puis elle est reportée contre une autre feuille de papier couverte de vernis au caoutchouc (vernis inattaquable par l'eau), et le premier papier est enlevé par l'immersion du tout dans de l'eau suffisamment chaude ; puis l'image, une fois développée, est retransportée du papier au caoutchouc sur son support définitif.

C'est l'ensemble de ces deux méthodes que nous allons décrire avec tous les détails publiés par l'inventeur lui-même.

Préparation des papiers.

Bien que la préparation de papiers recouverts d'une couche égale de mixtion colorée soit chose difficile pour tout opérateur, et que ce travail soit plutôt du ressort d'une fabrication spéciale, il ne peut être sans intérêt de savoir comment on pro-

cède pour faire les papiers gélatino-charbonnés dans l'établissement de MM. Mawson et Swan, à Newcastle, sur la Tyne.

Le papier est préparé par un moyen mécanique qui assure une couche uniforme. On place chaque feuille sur une bande sans fin s'enroulant autour de rouleaux cylindriques qui la tiennent bien tendue, et on la fait passer à plusieurs reprises consécutives à la surface d'un mélange de gélatine de sucre et de la matière colorante adoptée, jusqu'à ce que la feuille se trouve recouverte sur toute son étendue d'une couche d'une épaisseur convenable. Le mélange se trouve maintenu à la température convenable par un courant de vapeur ; une même couche se trouve appliquée à chaque nouveau contact, et l'on obtient ainsi, en répétant l'opération autant de fois que cela est nécessaire, une couche de mixtion parfaitement égale, sans aucune de ces ondulations qui résulteraient de l'emploi d'une méthode moins régulière.

Le papier, après dessiccation, est coupé de dimension et on le conserve indéfiniment tout prêt à être sensibilisé.

Il est important que le papier employé possède une surface lisse et exempte de toutes inégalités et imperfections pour être susceptible de recevoir une

couche uniforme de l'enduit coloré, toute imperfection dans la couche devant se traduire par une tache dans l'image. Il faut aussi que le papier soit assez perméable à l'eau pour que l'on puisse le séparer facilement de la couche de gélatine lors du développement.

Trois sortes de papiers gélatinés sont préparées, contenant des quantités différentes de matière colorée, et chacune de ces qualités spéciales répond à une série de négatifs dont l'ensemble se trouve divisé aussi en trois catégories distinctes.

Les matières colorantes employées sont : l'encre de Chine, la sépia et la purpurine. Cette dernière substance ayant pour objet de donner plus de chaleur au ton de l'image et un aspect analogue à celui des belles épreuves photographiques richement virées.

Chacune de ces couleurs est employée suivant trois proportions correspondantes aux divers degrés d'intensité des négatifs.

Dans cette méthode d'impression au charbon, bien que les meilleures images doivent évidemment être le résultat des négatifs les plus parfaits, il est possible, avec un négatif très-dur et offrant de grandes oppositions, d'obtenir une image d'une grande douceur, tandis que l'on peut, dans l'ordre

inverse, obtenir des épreuves brillantes de négatifs faibles offrant peu d'intensité et d'opposition.

Le principe sur lequel reposent ces effets est le suivant : On sait que les divers degrés d'intensité des images répondent à des épaisseurs différentes de la couche de matière colorée qui demeure après le développement à la surface du papier ; il s'ensuit qu'une plus grande proportion de matière colorante, au sein d'une couche d'une épaisseur déterminée, produit une image plus intense que s'il y a moins de matière colorante dans la même épaisseur de couche, de telle sorte que si on voulait avoir la même intensité, il faudrait, dans ce dernier cas, augmenter la profondeur de la couche colorée.

Si donc on prend un morceau de papier préparé pour un bon négatif et qu'on l'imprime à travers un négatif dur et intense, il en résulte qu'une profondeur suffisante de la couche colorée deviendra insoluble, produisant des ombres profondes et des demi-teintes très-marquées dans les tons élevés, longtemps avant que les plus légères demi-teintes aient été formées, et si on continue l'impression jusqu'au moment où les demi-teintes sont imprimées, les tons les plus faibles qui forment les détails dans les ombres seront obscurcis par l'insolubilisation d'une profondeur trop grande des

parties éclairées de ces ombres et suffisantes pour masquer complétement le blanc du papier.

Si avec ce même négatif on emploie un papier contenant une plus faible proportion de matière colorante, on peut arriver à obtenir l'insolubilisation d'une couche plus profonde avant que les demi-teintes les plus sombres soient trop obscurcies, et pendant ce temps une quantité suffisante de lumière a pu traverser les parties les plus denses du cliché pour rendre les détails avec leurs valeurs respectives.

D'autre part, en augmentant la proportion de matière colorante, on peut obtenir une image offrant de grands contrastes, lors même qu'il en existerait de très-faibles dans le négatif employé, puisqu'une faible épaisseur dans la couche de matière peut donner des tons très-noirs si elle contient une grande proportion de la substance colorante.

Dans le cas d'un cliché faible, la lumière, dans un même temps donné, traverse suffisamment pour produire des détails dans les parties éclairées, tout en produisant dans les ombres une vigueur convenable, sans qu'il soit nécessaire de pousser plus longtemps l'impression, parce que l'on arriverait ainsi à l'altération de l'image en augmentant trop

dans les lumières l'épaisseur de la couche colorée.

L'on peut donc ainsi améliorer les clichés par la faculté qu'on a d'accroître les oppositions dans ceux qui sont un peu plats, et d'obtenir de la douceur avec ceux qui présentent trop de dureté ; mais il ne s'ensuit pas, dans la pensée de l'inventeur, que l'on puisse ainsi faire rien de bon avec de mauvais clichés ; il ne s'agit ici que d'une certaine correction relative et nullement d'une métamorphose complète.

En vertu de ce principe, le papier est donc préparé avec trois proportions différentes de matière colorante, correspondante à trois catégories de négatifs désignées par les numéros spécifiques 1, 2 et 3.

Le numéro 1 contient la moindre proportion de couleur et convient aux reproductions de négatifs offrant de la dureté, soit à cause de la nature du sujet, soit par suite d'un excès de pose ou d'un renforçage exagéré.

Le numéro 2 convient aux négatifs d'une valeur normale et dans lesquels les parties les plus intenses ne sont pas absolument opaques.

Le numéro 3 contient une proportion plus grande de couleur, il est propre à l'impression des négatifs doux et manquant un peu d'intensité.

M. Swan assure qu'en opérant une classification convenable des négatifs appartenant à chacune de ces trois catégories, et en appliquant à chacune d'elles le papier qui lui est propre, on arrive à des résultats aussi réguliers et aussi complets que ceux que fournit l'impression usuelle au chlorure d'argent.

Voici la formule de la mixtion destinée à recouvrir les papiers :

Gélatine....................	20 grammes[1].
Sucre......................	5 —
Eau........................	80 —

Quant à la quantité de matière colorante, elle dépend d'une infinité de circonstances : elle doit varier d'abord en raison de la nature des clichés, ainsi que cela vient d'être expliqué, et, en outre, la nature elle-même de la substance employée influe sur les proportions à introduire dans le mélange.

Le papier préparé doit être conservé dans un endroit frais et sec, étendu à plat et placé sous un poids.

[1] Voir au chapitre IX, pour les détails relatifs à la qualité de gélatine la plus convenable.

On doit éviter de le laisser exposé à l'air, qui lui donne la propriété de se racornir lorsqu'il est chaud, et le transforme en un rouleau difficile à manipuler.

L'air humide lui est aussi très-nuisible, puisque la gélatine, vu sa nature hygroscopique, absorbe de l'humidité.

Sensibilisation du papier.

On opère la sensibilisation des papiers avec une dissolution convenablement saturée de bichromate de potasse, elle est faite de telle sorte qu'il ne s'y produise aucune trace de cristallisation par une température froide. La proportion employée est celle-ci :

Bichromate de potasse..........	8 grammes [1].
Eau......................	100 —

Le papier est appliqué, la couche de mixtion en dessous, à la surface de la solution versée en quantité suffisante dans une cuvette. Il faut avoir bien soin d'éviter les bulles d'air.

[1] Voir chap. IX.

Après l'immersion, on retourne la feuille et on fait disparaître avec un pinceau souple les bulles qui ont pu se former sous la couche de gélatine. Celle-ci ayant la propriété de refuser partiellement la solution, doit être légèrement brossée au pinceau pour que tous les points de la surface se sensibilisent également. On passe de nouveau le papier sur la solution de bichromate après cette opération, puis on le pince sur un de ses côtés avec des épingles américaines et on le retire lentement de manière que la solution s'écoule sans former des ruisseaux à la surface. Si on opère sur une feuille de grande dimension, il convient d'appliquer une règle de bois le long du côté qui sort le premier de la solution. Cette règle est fixée par des pinces américaines contre le papier.

Le temps de l'immersion peut varier d'une à trois minutes, selon la température et la facilité avec laquelle le mélange absorbe la solution. Plus longue est la durée de l'immersion, dans de certaines limites, et plus grande est la sensibilité du papier; mais on s'expose à deux inconvénients sérieux si cette immersion est trop prolongée.

D'abord le papier s'altère, la gélatine perd sa souplesse et la grande quantité d'eau absorbée est cause que la feuille se déchire par son propre poids;

en second lieu, un long séjour sur une solution saturée produit des cristallisations à la surface quand la couche se dessèche, et le papier devient impropre à tout usage. En moyenne, deux minutes de séjour sur le bain de bichromate doivent suffire, et, d'ailleurs, quelques expériences donnent bientôt la notion de la durée convenable.

Il est superflu de dire que toute cette opération doit s'effectuer dans l'obscurité. Le papier, au sortir de la solution, doit être mis à sécher dans un endroit obscur traversé par un continuel courant d'air sec. Aux premiers moments de la dessiccation, la température de l'air ne doit pas dépasser 20 degrés centigrades pour que la gélatine, déjà ramollie par l'eau, ne se dissolve pas en partie.

Durant les temps humides, l'air de la chambre à sécher doit être élevé de quelques degrés, mais seulement après que le papier a atteint une demi-dessiccation. Si la dessiccation est lente, le développement ultérieur de l'image sera extrêmement lent ou absolument impossible. Il résulte des expériences de M. Swan qu'en conservant le papier sensible pendant longtemps dans l'humidité ou en le séchant lentement, on obtient une décomposition analogue à celle que produit la lumière quand son action amène une égale et complète insolubilité.

Après une entière dessiccation, le papier sensible peut être conservé pendant plusieurs jours. On a pu le conserver pendant deux semaines, M. Wharton Simpson l'affirme, sans remarquer aucune altération ; pourtant il paraît préférable de l'employer un ou deux jours après la sensibilisation. Nous n'avons pu réussir à en conserver sans altération durant plus de cinq à six jours.

Quand on le conserve trop longtemps, il se produit un effet analogue à celui que l'on remarque sur du papier au chlorure d'argent exposé à la lumière trop tardivement, le développement est lent et les clairs ne sont pas lumineux.

Le mieux est de préparer le soir le papier qu'on doit utiliser le lendemain, une exposition de douze heures à un air sec étant très-suffisante pour le degré de dessiccation nécessaire. On doit éviter une dessiccation trop complète, qui produirait un racornissement du papier, car il est, en pareil cas, très-difficile d'obtenir dans le châssis-presse un contact parfait entre tous les points du cliché et ceux de la couche de gélatine, et aussi de coller le papier impressionné contre le papier caoutchouté avant le développement. Si pourtant on avait accidentellement un papier trop sec, il conviendrait de l'exposer pendant quelques minutes dans un en-

droit humide, où il reprendrait bientôt une souplesse susceptible de faciliter les manipulations.

Il faudrait cependant éviter qu'il fût trop humide ou qu'il conservât la moindre tendance à adhérer au cliché, car on s'exposerait ainsi à la perte inévitable du négatif.

Exposition à la lumière.

M. Swan, pour éviter l'inconvénient qui résulterait de la juxtaposition contre un cliché négatif d'une feuille susceptible d'y adhérer et de le détruire, a recours à un expédient ingénieux. Il frotte la surface du cliché, à l'aide d'un blaireau doux, avec du talc en poudre. Cette matière, par sa nature onctueuse, empêche le danger d'adhérence et prévient ainsi la destruction des clichés. Cette substance offre encore une autre utilité.

En l'appliquant à la surface de la gélatine, on s'aperçoit bien vite s'il reste quelque partie imparfaitement sèche. Le talc s'agglomère dans cette partie, au lieu de s'étendre, comme sur les autres points, en une couche à peine visible.

Le talc empêche aussi une excessive absorption de lumière sur ces portions du papier qui sont

en contact si parfait avec le négatif, que toute réflexion de la deuxième surface de la glace se trouve détruite, et, quoique le brillant de la couche se trouve un peu altéré par les traces de poudre qui y demeurent attachées, il n'en résulte aucun retard dans l'impression, aucune imperfection dans la valeur de l'épreuve.

On n'a pas besoin, pour l'exposition à la lumière, d'employer des châssis-presses à couvercles mobiles, puisque durant l'impression on n'a pas à suivre la venue de l'épreuve : le seul guide à consulter est le photomètre, dont nous allons indiquer ci-après le principe et l'usage. La pression du couvercle doit être relativement légère et le tampon interposé bien doux et uni — du linge fin forme un excellent tampon. Lorsque le tampon du couvercle est grossier, il convient de placer sur le dos du papier sensible une feuille de carton mince.

Une pression trop intense forme comme des taches noires sur les points qui sont en contact trop immédiat avec le négatif.

Si le papier est complétement sec, il n'existe aucun inconvénient à l'exposer au soleil ; mais si la couche de gélatino contient les plus légères traces d'humidité, une exposition prolongée à un soleil chaud avec un cliché intense peut amener le ra-

mollissement et la gélatine, produire l'adhérence au cliché et son infaillible destruction.

Comme ce papier est beaucoup plus sensible que le papier albuminé, le mieux, pour plus de sécurité, est d'imprimer à la lumière diffuse.

En règle générale, l'exposition varie du tiers à la moitié du temps ordinairement exigé par le papier albuminé.

En plein soleil, l'exposition peut varier avec différents négatifs depuis une jusqu'à dix minutes, et, dans la lumière diffuse, depuis dix minutes jusqu'à une heure et davantage.

Le photomètre sert d'ailleurs de guide mieux que toutes indications approximatives.

Photomètre.

Cet instrument, on le conçoit aisément, joue un rôle important dans un procédé où il est impossible de suivre directement la venue de l'image, comme on le fait dans les tirages au chlorure d'argent. Ici le point de venue ne peut être observé qu'indirectement, sur un photomètre spécial, exposé à la même action lumineuse que les images en cours d'impression.

M. Swan a pris pour base de son photomètre l'action de la lumière sur un papier préparé au chlorure d'argent. Il s'appuie sur ce fait démontré par MM. Roscoe et Bunsen, que du papier salé par immersion dans une solution déterminée de chlorure de sodium, puis mis à flotter durant un certain temps sur un bain de nitrate d'argent d'un titre constant, se recouvre d'une teinte invariable dans son intensité, quand on l'expose à l'action d'une quantité de lumière déterminée. Ils ont ensuite démontré que la durée de l'impression équivalait à l'intensité de la teinte obtenue et réciproquement, de telle sorte qu'une coloration déterminée peut correspondre à un temps d'exposition équivalent.

En appliquant ces données à son instrument, M. Swan avait à éliminer deux causes d'erreur. Pour que l'observation du papier teinté ait quelque valeur, on doit opérer la comparaison seulement sur les teintes les plus légères. La coloration du papier sensible, par l'action de la lumière dans ces premiers changements jusqu'à la teinte lavande, est notablement appréciable dans ses modifications, et chaque degré successif d'intensité est facile à distinguer. Quand la couleur a dépassé la teinte lavande et s'approche du pourpre ou de toute autre

teinte foncée, il est difficile de noter avec certitude les progrès de la modification. Il était donc nécessaire d'arrêter aux teintes légères le plus haut degré de coloration, puisque là seulement est aisée la comparaison.

Pour y arriver, le papier sensible est exposé sous un écran à demi transparent, et dont l'opacité est équivalente à celle d'un négatif. — De même que l'état de l'impression sur le papier au chlorure d'argent est jugé non pas par l'intensité de la couleur obtenue dans les ombres, mais par la teinte qu'acquièrent les lumières et les demi-teintes, de même, le papier sensible du photomètre, se trouvant placé sous un écran d'une demi-opacité ou sous un petit négatif d'une intensité correspondante à celle du cliché soumis au tirage, indique par les teintes légères si l'exposition a été suffisante.

L'emploi de cet écran présente une autre utilité. On observe généralement dans l'impression sur sel d'argent que la plus grande vigueur et les plus forts contrastes sont obtenus dans une exposition à une lumière diffuse plutôt qu'en plein soleil, l'intensité des ombres, durant une exposition prolongée, se produisant dans une proportion plus grande que dans les lumières et les demi-teintes. On re-

marque, en d'autres termes, que l'action de la lumière à travers les parties transparentes du négatif dans une faible lumière est relativement plus intense qu'à travers les parties les plus opaques. On peut admettre que cela tient à la nature combinée de la surface sensible habituellement employée, et de la sensibilité relative du chlorure d'argent et de l'albuminate d'argent sous l'influence d'une lumière faible ou intense, et que cette même loi n'existe pas ou existe à des degrés différents dans les papiers au charbon.

Quoi qu'il en soit, la surface sensible dans le photomètre, se trouvant exactement placée dans les mêmes conditions que le papier au charbon dans le châssis-presse, indique d'une manière exacte la quantité de la lumière active.

Le photomètre se compose d'une petite boîte dans laquelle est enfermée une bande de papier sensible, soigneusement préservée de l'action de toute lumière autre que celle à laquelle on l'expose. Cette boîte est munie d'un couvercle à coulisse qui porte sur une de ses ouvertures un petit écran en verre qui a été collodionné, exposé, développé, de manière à former un petit négatif un peu opaque à une de ses extrémités et légèrement transparent à l'autre.

Le papier sensible est exposé à la lumière sous une petite section de ce négatif dans la partie correspondant au degré convenable de transparence.

Une autre portion de la coulisse porte une glace jaune sous laquelle on peut amener le papier sensible pour l'examiner sans l'altérer par la lumière. Les teintes les plus légères de la partie sur laquelle la lumière a agi sont aisément distinguées à travers la glace jaune des parties blanches sur lesquelles la lumière n'a produit encore aucun effet.

Une disposition *ad hoc* permet d'amener successivement sous l'écran pour les soumettre à l'irradiation solaire chacune des parties du papier sensible au fur et à mesure qu'une nouvelle partie a été colorée.

Le photomètre, dans sa disposition la plus complète, est muni d'une série d'écrans gradués de telle sorte que chaque différence d'intensité corresponde à l'intensité des négatifs divers. (Disposition analogue à celle que nous avons conseillée nous-même.)

Libre à chacun d'adopter tel mode de comparaison qui lui conviendra. Le point principal, c'est de classer les négatifs en diverses catégories, et, quand cela est nécessaire, il est bon de noter sur chaque négatif ses qualités d'impression, la section de

l'écran ou le numéro de la teinte du photomètre après une première expérience d'essai.

De la sorte, une quantité quelconque de négatifs d'une même classe se trouvant exposée en même temps, on n'a qu'à suivre le progrès de la venue sous un seul photomètre.

Cette vérification devient ainsi pratique, et l'on est assuré, quand une des épreuves a été suffisamment exposée, que toutes les autres, placées dans des conditions identiques, sont aussi terminées.

Le papier sensible pour le photomètre peut être préparé, en suivant n'importe quelle formule, pourvu que l'on réalise une sensibilité constante et uniforme[1].

Du papier de Saxe, immergé pendant dix minutes sur une solution de 2 pour 100 de chlorure de sodium, puis posé sur un bain à 10 pour 100 de nitrate d'argent pendant deux minutes, peut remplir l'objet qu'on se propose[2].

[1] Un papier sensible inaltérable, tel que celui de M. F. Carrier, s'il est démontré qu'il fournisse la constance et l'uniformité nécessaires, sera préférable à tout autre papier préparé d'après une formule analogue à celle-ci.

[2] Un autre photomètre a été indiqué par M. Vogel; il se compose en substance d'un petit châssis-presse, dont le côté de la glace en dessus de celle-ci est muni d'un obturateur qui permet à volonté l'accès ou l'arrêt des rayons lumineux : la

Opérations préliminaires avant le développement de l'image.

Avant de procéder au développement, le papier impressionné doit être appliqué contre une autre

série des teintes plus ou moins translucides, adoptée par M. Vogel, est formée successivement par la superposition d'un plus grand nombre de morceaux d'un même papier mince, et cette série se compose de 25 degrés ou écrans différents. On soumet à la lumière, en même temps que le ou les clichés à tirer, ce photomètre garni en dedans et par derrière d'une bande de papier ordinaire sensibilisé avec du bichromate de potasse. La lumière, en agissant à travers les divers écrans plus ou moins opaques, teint en cases d'intensités diverses le papier bichromaté, et on doit s'arrêter, dit M. Vogel, au degré qui correspond à l'intensité des clichés à impressionner.

Nous avouons n'avoir pu employer cet instrument avec un plein succès. Voici comment nous avons tenté de nous expliquer notre insuccès.

Huit bandes de papier au chlorure d'argent ont été obtenues de la manière qui suit :

La bande n° 1 a posé au soleil durant une minute.

La bande n° 2 a posé au soleil durant deux minutes.

Et ainsi de suite jusqu'à la bande n° 8, qui est le résultat d'une exposition de huit minutes.

Ces bandes ont été appliquées sur un bristol de telle sorte que les teintes correspondantes soient sur une même ligne. De l'observation de ce tableau, il résulte que le numéro 23, par exemple, est marqué avec une intensité peu différente dans

feuille de papier, à laquelle on le fait adhérer à l'aide d'une substance inattaquable par l'eau, afin que le papier sur lequel a reposé jusqu'alors la mixtion colorée puisse être enlevé en exposant à l'action de l'eau la surface préservée jusque-là.

Comme le papier sur lequel la mixtion va être

les bandes 5, 6, 7 et 8, intensité dont la différence est facile à distinguer sur le tableau même, mais qu'il serait impossible d'apprécier sur des bandes isolées; il y a pourtant entre quatre minutes et huit minutes de pose le double du temps, et le photomètre n'indique guère à l'œil une différence aussi notable; il y aurait donc lieu d'en modifier la graduation de façon à rendre les résultats plus frappants. La graduation que nous avons indiquée nous paraît préférable, parce qu'elle n'est pas simplement une série de teintes séparées l'une de l'autre par une différence quelconque, mais bien une série de dix teintes variant par dixième du blanc extrême au noir absolu.

Dans le photomètre Vogel, à partir de quatre minutes d'exposition aux rayons solaires, on lit sur la bande sensible toute la série des numéros jusqu'à vingt-cinq. Il est vrai que sur la bande exposée huit minutes, il y a un numéro 25 plus marqué que sur la bande exposée cinq minutes; mais comment apprécier la différence et surtout comment se rappeler les teintes différentes à chaque minute en plus d'exposition?

Notre photomètre basé sur un principe identique à celui indiqué par M. Swan, nous semble plus simple et surtout d'une vérification plus commode. Il suffit, pour l'exécuter, de reproduire par la photographie une série de dix teintes graduées, de telle sorte que les tons successifs s'élèvent graduellement en allant du blanc au noir. En faisant sur glace au-

supportée durant les opérations ultérieures est placé en contact avec la surface qui sera définitivement celle de l'image terminée, il convient qu'il soit lisse et exempt de taches.

Il doit, en outre, être assez ferme pour résister au traitement par l'eau chaude. Du papier de Saxe mince est très-suffisant.

On emploie pour le collage du papier impressionné une solution de caoutchouc.

Du caoutchouc pur doit être coupé en lames minces, et mis à dissoudre dans de la benzine pure, dans la proportion de 2 grammes pour 100 centimètres cubes du dissolvant.

tant de clichés différents qu'on voudra d'après cette bande type, on aura le moyen de multiplier ces photomètres pour les cas de tirages nombreux et exigeant chacun un degré différent d'insolation.

S'il y a des mécomptes dans le temps de pose, après qu'on aura procédé de la manière habituelle avec le photomètre, il faudra en chercher les causes dans un vice de la préparation des couches de gélatine sensibles.

C'est ce qui nous est arrivé durant les fortes chaleurs de l'été. Toutes nos observations des temps photométriques nécessaires à nos tirages se trouvaient modifiées par les résultats. Il s'était produit une grande insensibilité dans nos papiers, par suite de l'action de la chaleur sur nos mélanges trop saturés de bichromate de potasse et en grande partie insolubilisés. (Voir au supplément la description des photomètres pour tirage des épreuves au charbon de MM. Arthur Taylor et Léon Vidal.)

Quand cette préparation est filtrée, elle forme un vernis léger qui laisse une mince couche de caoutchouc sur le papier à la surface duquel il est appliqué.

Il y a des échantillons de caoutchouc qui se dissolvent lentement dans la benzine. Dans ces cas-là, il faut faciliter la complète dissolution en couvrant les fragments de caoutchouc d'une petite quantité de chloroforme qui les réduit bientôt en une masse pâteuse d'une dissolution facile dès qu'on l'additionne de benzine.

La dissolution de caoutchouc est versée dans une cuvette, et le papier mis à flotter sur la surface du vernis ou mieux promené par-dessus, de manière à le couvrir d'une faible couche sur toute sa superficie. Cela fait, on met le papier à sécher en le retenant par des épingles américaines.

Le papier impressionné, une fois débarrassé avec un blaireau des parcelles de talc qui pouvaient rester à sa surface, est posé sur le vernis de caoutchouc de la même manière, en évitant soigneusement que le vernis ne recouvre aucune des parties de l'autre côté du papier, car il en résulterait un retard dans les opérations subséquentes.

Le papier impressionné est enlevé et mis à sécher pendant une heure environ.

Quand le caoutchouc déposé sur le papier et sur la préparation est sec, les bords extrêmes du papier préparé sont coupés avec des ciseaux, et les deux surfaces enduites sont soigneusement mises en contact l'une avec l'autre et pressées ensemble assez pour qu'elles adhèrent fortement.

On assure un contact parfait en soumettant les feuilles à l'action d'une forte presse à cylindre.

Il ne faut pas perdre de vue que tout défaut d'adhérence se transformera en ampoules qui, plus ou moins, altéreront la perfection de l'épreuve terminée. Il est donc important d'exécuter avec le plus grand soin l'opération de la mise en contact.

Les surfaces enduites doivent également être préservées de la poussière, de tout contact des doigts et de tout ce qui pourrait s'opposer à l'adhérence des couches de caoutchouc.

En mettant la feuille enduite de caoutchouc en contact avec la préparation, on doit s'arranger de manière que le contact ait lieu d'abord sur le milieu de la préparation impressionnée. Les bords de la préparation sont ensuite rabattus après le premier contact.

Tout changement de position, après que le papier impressionné a touché l'enduit de caoutchouc, est

impossible, il faut donc agir directement et d'un seul coup.

Après qu'on a placé les deux feuilles en contact, il faut frotter légèrement le revers de la préparation avec la main ou avec un tampon, les frottements étant dirigés du centre à la périphérie. Il est avantageux de préparer à l'avance, quand on ne peut se le procurer tout préparé, une certaine provision de papier caoutchouc. Quand on l'emploie, il est bon de lui donner une dimension plus grande, environ 2 centimètres tout autour, que celle du papier impressionné, et de le replier sur lui-même de manière à former une double épaisseur large de 1 centimètre.

On peut contre une même feuille de papier faire adhérer plusieurs feuilles impressionnées.

Une pression assez considérable est indispensable pour obtenir l'adhérence voulue, et il faut avoir soin, en passant à la presse à cylindre, de poser le papier caoutchoucté contre la plate-forme polie et de recouvrir le dos de la préparation, qui se trouve en dessus, d'une feuille de feutre épais.

Quand le collage des deux feuilles est effectué, l'action d'une lumière diffuse demeure sans effet sur la préparation, pourvu que le revers de la préparation, qui est rendu peu photogénique par la

couleur jaune du bichromate dont il est saturé, soit en dessus. On peut, grâce à cette absence de sensibilité, opérer le cylindrage dans un appartement faiblement éclairé.

On devra examiner le dos de chaque épreuve, et, s'il y reste quelque tache de vernis, l'enlever avec un fragment de caoutchouc, dans le but d'obtenir un développement uniforme.

Si quelques parties étaient rendues imperméables à l'eau par quelques taches de vernis, il en résulterait des taches plus intenses sur l'image terminée.

Il faut donc éviter avec grand soin toute cause de retard dans l'uniformité du développement.

Développement et lavage.

L'épreuve étant prête à subir l'opération de ce que nous appelons *le développement*, il faut avoir à sa disposition une grande quantité d'eau chaude.

Le mieux serait d'avoir, comme dans l'établissement de MM. Mawson et Swan, des baquets munis de robinets d'eau froide et d'eau chaude pour opérer sur une large échelle ; mais on peut sans cela obtenir des résultats semblables avec des cuvettes

ordinaires, en ayant sous la main de vastes récipients pleins d'eau chaude et froide.

Les épreuves sont d'abord immergées dans de l'eau froide, en ayant soin de chasser toutes les bulles d'air.

On les laisse là durant une demi-heure ou davantage, selon que cela est convenable pour permettre à l'eau de pénétrer et de ramollir la gélatine.

Après quoi, elles sont placées l'une après l'autre dans une eau à la température de 35 à 40 degrés centigrades. Aussitôt a lieu la séparation du papier qui jusque-là a porté la préparation. On peut le jeter hors de la cuvette, car il n'est plus utile.

Si la séparation tardait à s'effectuer, il faudrait, pour la rendre complète, prolonger un peu le séjour dans l'eau chaude, mais c'est toujours un mauvais signe.

La surface de la préparation, opposée à celle qui a reçu l'impression, est maintenant découverte, et il s'agit d'enlever toute la gélatine, la matière colorante et le sel de chrome, qui n'ont pas été rendus insolubles.

Il est essentiel d'éviter, durant cette opération, l'action d'une lumière blanche intense, parce que la couche sensible est exposée, et il convient d'opérer dans une lumière jaune jusqu'à ce que la

couche soit bien débarrassée du bichromate qu'elle contenait, ce qui arrive rapidement d'ailleurs, une bonne partie ayant été enlevée durant l'immersion dans l'eau froide et les dernières traces du sel de chrome étant rapidement dissoutes dans le bain d'eau chaude.

On accélère la marche du développement en projetant dans la cuvette, sans toucher l'épreuve, un jet d'eau chaude, ou bien encore en agitant le liquide de manière à produire un léger frottement entre l'eau et la surface de l'épreuve. Cela n'est cependant pas nécessaire, car en laissant l'épreuve la face tournée en bas dans de l'eau chaude, on la trouvera, au bout de cinq minutes à un quart d'heure environ, débarrassée de la gélatine et de la couleur en excès, offrant l'image dans ses diverses valeurs convenables et n'exigeant plus qu'un simple lavage pour compléter l'opération.

La température normale pour le développement varie entre 35 et 40 degrés centigrades, mais il y a des circonstances où cette règle est modifiée.

Si, par suite d'un excès d'exposition, l'image apparaît trop obscure, ou si par le fait d'une tendance quelconque de la préparation à l'insolubilité, l'image sort lentement, on doit élever la température même jusqu'à 80 degrés; mais une

température élevée ne doit pas être employée jusqu'à ce que le développement, que peut produire une plus faible température, se trouve entièrement terminé.

Le mieux est de commencer le développement à la plus faible température possible, et alors, aussitôt que l'image s'est entièrement dépouillée, on doit la plonger dans de l'eau froide dans laquelle on la passera plusieurs fois pour éliminer toutes les dernières traces de bichromate et sans qu'on ait à redouter d'altérer les demi-teintes qui, dans une trop longue exposition dans l'eau chaude, pourraient disparaître.

Après deux ou trois heures d'immersion dans l'eau froide, les épreuves sont l'une après l'autre replongées dans une eau à 30 degrés ; celles qui paraissent trop posées sont soigneusement rincées dans une eau simplement tiède, 40 degrés environ, pour les purger de la gélatine soluble et de la couleur adhérente, après quoi on les suspend à sécher.

Les épreuves exposées le plus longtemps demeurent plus longuement dans l'eau chaude, jusqu'à ce qu'elles paraissent assez claires.

On arrive par une conduite judicieuse du développement, en usant d'eau simplement tiède au dé-

but de l'opération, à révéler et à sauver toute épreuve manquant de pose, et l'on perd ainsi fort peu d'épreuves, qu'elles aient manqué de pose ou qu'il y ait eu excès.

Quand le développement est terminé, on met les images à sécher. Durant l'opération du développement, on peut introduire plusieurs épreuves dans le même récipient ; mais comme l'image est encore, quoique nullement soluble dans l'eau, légèrement gélatineuse, elle est susceptible d'être rayée par le frottement. Il faut donc éviter que les images n'adhèrent les unes contre les autres ou même au fond de la cuvette.

Il y a diverses précautions qu'on doit observer avec soin dans le développement ; il est de la plus grande importance d'obtenir une action uniforme ; si par hasard une bulle d'air se manifeste à n'importe quelle période du développement, mais avant qu'il soit terminé, la couche d'air protège le point sur lequel elle s'est produite contre l'action dissolvante de l'eau, et l'image sera plus intense sur ce point.

Si on laisse une portion de l'image s'élever en dessus de l'eau, le même effet se produira ; il est convenable de maintenir l'image entièrement plongée jusqu'à la fin de l'opération, et de

chasser les bulles d'air à mesure qu'il s'en forme.

On ne doit pas oublier, en observant l'intensité de l'image, qu'on la voit avec un ton fortement dégradé par l'enduit de caoutchouc, lequel donne au papier une teinte brune. L'image aura bien plus de brillant une fois transportée sur du papier d'un blanc pur.

Transport définitif de l'image.

L'image, telle qu'on l'a maintenant, est renversée ; il est donc nécessaire de la transporter, du papier qui lui a servi de support transitoire pour les besoins de la manipulation, sur son support définitif, opération qui produira en même temps le redressement de l'épreuve.

On peut transporter l'image directement sur une feuille de carton pour éviter un montage ultérieur, ou bien sur du papier. Dans le dernier mode, elle se trouve dans le cas d'une épreuve ordinaire et exige un montage ultérieur.

Chacune de ces méthodes a ses avantages spéciaux ; mais on doit préférer généralement le transport sur papier.

Transport sur carton. — La surface de l'image

après dessiccation est légèrement enduite, soit en faisant flotter, soit à l'aide d'un pinceau, de la préparation suivante :

Gélatine	10gr
Glycérine	2 ,5
Eau	100

La gélatine doit être liquéfiée et purgée d'air avec soin par un long séjour sur le feu, pendant lequel on enlève toute l'écume, après quoi l'on ajoute la glycérine. On mélange à chaud et on filtre, avant de s'en servir, à travers de la flanelle mouillée ou de la mousseline.

On l'applique alors en couche légère sur la surface de l'épreuve. Le mieux est de la faire flotter sur le liquide, puis on retire et l'on fait sécher. Quand elle est sèche, l'épreuve est coupée de dimension; un morceau de fort carton de la dimension voulue, propre et d'une surface lisse, est plongé dans de l'eau propre et mis à égoutter; on pose l'image sur la surface humide, la face en dedans, dans la position exacte qu'elle doit occuper définitivement, puis le carton est porté sous la presse à cylindrer et placé, le côté de l'épreuve en bas, sur la platine en acier. Le côté sur lequel est appliquée l'image étant en contact avec la plate-forme polie

et une bande de feutre recouvrant le dos du carton, on soumet alors à une forte pression, puis on laisse sécher.

La qualité du carton et le degré d'humidité sont d'une grande importance. Il doit être bien humidifié partout, car si une de ses parties était exempte d'humidité, on n'obtiendrait pas en cet endroit l'adhérence de l'image. Il doit y avoir à la surface une véritable couche d'eau, de manière que lorsque chacune de ses parties est soumise à la pression du cylindre, il y ait comme une petite nappe chassée devant la pression, entraînant l'air interposé et assurant un contact parfait; il ne faut pourtant pas un excès d'eau. On ne doit laisser écouler aucun délai entre le moment où l'image a été mise en contact avec le carton humide et celui de la pression, parce que la gélatine de l'épreuve, bien qu'insoluble, est susceptible de se ramollir, et il y aurait une certaine déperdition dans la finesse de l'épreuve par l'effet de la pression.

A mesure que chaque image a passé sous le rouleau de la presse, on la place sur la dernière, et quand tout est fait, on met un poids sur le tas. En usant de ce moyen, on obtient la dessiccation des épreuves sans qu'elles se godent, et, après vingt heures environ, on peut procéder à la der-

nière opération, laquelle consiste dans l'enlèvement du papier qui a supporté l'image durant les opérations du développement et du lavage.

Il faut, avant d'entreprendre cet enlèvement que les épreuves soient parfaitement sèches. Un morceau de flanelle propre est imbibé de benzine pure, et on frotte assez vivement le papier caoutchoucté qui recouvre l'image. Avec une pointe de canif on soulève délicatement un des côtés de ce papier, en ayant soin de commencer vers une des parties sombres de l'image, où la couche de mixtion, formant le dessin, se trouve être plus épaisse ; on tire alors le côté soulevé qu'on arrache peu à peu, délicatement, de manière à séparer le papier de l'image.

En général, surtout quand on use d'une quantité modérée de benzine, le papier enlève avec lui tout l'enduit de caoutchouc ; mais s'il en reste quelques traces, on les enlève en frottant avec les doigts ou bien avec un morceau de caoutchouc.

Dans les circonstances ordinaires, l'épreuve est ainsi terminée. S'il est nécessaire de la colorier, on doit enduire la surface avec du collodion normal léger ou bien avec un encollage convenable.

Transport sur papier. — Les manipulations dans ce cas présentent une grande analogie avec les

précédentes; elles sont seulement plus faciles. Il n'est pas nécessaire de rogner l'épreuve à sa dimension, parce qu'on le fera en terminant le montage.

Les papiers de transport définitif sont soigneusement immergés dans de l'eau (les bulles d'air étant chassées) et posées les unes sur les autres; on les sort après en tas, on les suspend à égoutter pendant quelques heures, ou bien on les presse dans du buvard propre pour enlever l'eau en excès. On obtient ainsi une couche régulière d'humidité.

Le transport s'opère en appliquant le dessin, la face en haut, contre la plate-forme en acier; en dessus se trouve le papier humide que l'on recouvre d'un feutre épais. La presse agit alors.

L'épreuve est ensuite immergée pendant une heure dans un bain contenant 5 pour 100 d'alun, et puis bien lavée dans de l'eau et mise à sécher. Enfin, on la sépare, comme dans le cas précédent, du papier caoutchoucté.

On remarquera que le transport sur papier permet la dernière opération que nous venons d'indiquer, laquelle ajoute une nouvelle condition de stabilité.

Les seules causes de détérioration possible des

épreuves produites par la méthode qui vient d'être décrite, résident dans la couche même de gélatine, à laquelle se trouve attachée l'image sur son support définitif. L'image, par le fait de l'humidité combinée avec un frottement quelconque, peut être enlevée ou altérée.

Ce n'est pas là, il est vrai, une destruction spontanée ; mais on peut heureusement écarter ce danger de détérioration.

Bien que le transport direct sur carton offre l'avantage d'un fini plus parfait dans le montage, vu l'absence de tout relief appréciable sur la surface du carton, quoiqu'il présente aussi l'avantage de réduire la main-d'œuvre, M. Swan préfère de beaucoup la méthode du transport sur papier qu'il a adoptée invariablement, parce qu'elle permet une adhérence plus égale et que l'on a aussi le moyen de rendre la gélatine imperméable à l'eau.

Un des moyens employés par M. Swan, pour rendre la gélatine insoluble, est entièrement nouveau et constitue une des premières applications de sa découverte de la propriété qu'ont les sels de sesquioxyde de chrome d'insolubiliser la gélatine.

Une solution d'alun ordinaire a jusqu'à un certain point la propriété de rendre la gélatine in-

soluble, et en général ce moyen est tout à fait suffisant.

Toutefois, dans les cas où une insolubilisation plus absolue serait nécessaire, il faudrait, après le transport, traiter l'épreuve par une dissolution de 1 pour 100 de chromate d'alun dans de l'eau.

On doit recourir à ce fixage pour les épreuves que l'on veut colorier à l'aquarelle.

Dans le but de donner plus de brillant aux blancs de l'image, et aussi pour éviter la vue d'une couche transparente placée entre l'image et le papier du support, M. Swan ajoute à la gélatine de transport une petite quantité d'une poudre blanche inerte, du sulfate de baryum, par exemple.

Préparation des feuilles de collodion gélatino-charbonnées.

Cet autre procédé convient plutôt aux amateurs qu'aux photographes de profession ; il donne plus de peine que le procédé sur papier que nous venons de décrire ; mais les résultats qu'il produit sont fort beaux. D'autre part, comme l'opérateur qui l'emploie fait lui-même ses préparations, il peut plus complétement arriver au ton des couleurs

qu'il désire qu'en usant des papiers achetés tout préparés.

Voici comment on opère :

Prenez une glace bien plane, exempte de taches et de rayures, nettoyez-la bien, et enduisez sa surface avec une solution saturée de cire dans de l'éther, frottez-la enfin avec un linge propre, de manière à ne laisser qu'une imperceptible couche de cire.

Versez sur la glace du collodion normal donnant une couche épaisse, bien que transparente ; un mélange de 3 grammes de pyroxyline dans parties égales d'alcool et d'éther fournit un collodion convenable ; laissez sécher la couche avant de la couvrir de la mixtion.

Faites ensuite une solution de gélatine et de sucre dans les proportions suivantes :

Gélatine....................	10 grammes.
Sucre blanc.................	2 —
Eau.........................	100 —

La nature et les proportions de la matière colorante employée, dépendent d'une infinité de circonstances ; mais il est surtout important dans la préparation de cette mixtion que la matière colorante soit assez impalpable pour qu'aucun préci-

pité ne se produise pendant que la mixtion est encore à l'état liquide après avoir été versée sur la glace.

La mixtion dans cet état peut être conservée pour l'usage dans un flacon à large ouverture et bien bouché; elle est susceptible de se décomposer dans l'air chaud si on l'y maintient trop longtemps.

On peut, si on le désire, la verser dans une cuvette sur une épaisseur d'un centimètre environ, et la couper, quand elle est presque sèche, en fragments que l'on fait sécher complétement. Dans cet état, on peut la conserver sans aucun danger d'altération.

Les proportions de gélatine et de sucre ci-dessus indiquées sont celles qui paraissent répondre le mieux aux circonstances ordinaires ; mais ces proportions peuvent être modifiées par la qualité de la gélatine, la température et par diverses autres conditions, au sujet desquelles l'expérience est le meilleur guide.

Dans un air très-chaud, par exemple, la proportion du sucre doit être augmentée, son principal rôle étant de donner de la souplesse et de l'élasticité à la préparation, et d'empêcher le craquellement de la gélatine quand elle est parfaitement sèche.

Pour préparer cette mixtion, au moment de s'en servir, on doit employer la chaleur jusqu'à ce qu'elle soit entièrement liquide, puis ajouter une partie d'une solution saturée de bichromate d'ammoniaque à dix parties du mélange de gélatine, après quoi on filtre à travers de la flanelle.

Dès qu'on a introduit le sel de chrome dans le mélange, il convient d'éviter l'action d'une chaleur plus grande que celle qui est nécessaire pour maintenir la fluidité : un excès de chaleur amènerait une insolubilité spontanée. Il suffira d'environ 40 à 50 degrés centigrades. On ne doit pas oublier non plus qu'une action fréquemment répétée de la chaleur sur la gélatine détruit toutes ses qualités, ce qui rendrait la mixtion inutile.

L'épaisseur de la couche et la quantité de mixtion nécessaire pour la former dépendent de bien des circonstances :

Si la couche est trop mince, l'image ne possédera pas ses véritables valeurs dans ses parties les plus ombrées, à moins qu'on n'ait ajouté une proportion beaucoup plus grande que d'ordinaire de matière colorante.

Si elle est trop épaisse, le séchage est plus long et elle est peu maniable lors du montage et des autres opérations.

Il faut aussi plus de temps pour le développement.

Comme les diverses qualités de gélatine produisent des résultats différents, on doit laisser à l'expérience le soin de déterminer la quantité de mixtion nécessaire pour donner une couche convenable.

Au moment de préparer une feuille de mixtion, on place bien horizontalement, avec un niveau à bulle d'air, sur un support à vis calantes, la glace préalablement traitée comme nous l'avons indiqué.

La mixtion est chauffée à 50 degrés, puis filtrée à travers de la flanelle humide ou de la mousseline. Quand elle est prête, on chauffe la glace à la même température. La quantité convenable est alors versée sur la surface collodionnée, en évitant qu'il n'en coule en dehors. On se sert pour l'étendre d'une baguette en verre.

Il faut prendre garde de laisser se produire des bulles d'air, qui, une fois formées, sont difficilement chassées de la solution mucilagineuse, et même, quand on parvient à les chasser, il reste des défectuosités dans la couche produisant des taches blanches sur l'image.

On laisse la glace enduite sur son pied à niveau,

jusqu'à ce que la couche soit complétement coagulée.

Il faut éviter toute inclinaison qui entraînerait vers un des bords une plus grande épaisseur de gélatine, fait dont les inconvénients seraient bientôt remarqués.

Quand la surface des glaces est entièrement coagulée, on peut les mettre droit pour les laisser sécher.

Le séchage le plus rapide est ce qui convient le mieux, pourvu que l'on n'emploie pas la chaleur.

La température ne doit pas dépasser 20 à 25 degrés centigrades, parce qu'une chaleur plus élevée pourrait faire couler la gélatine et produire des inégalités d'épaisseur. Une température très-basse, pouvant être un obstacle à la rapidité du séchage, n'est pas à rechercher.

On doit éviter surtout d'exposer les glaces dans un lieu humide, parce que la lenteur à sécher, qui résulterait d'un milieu humide, serait une cause de décomposition spontanée entraînant l'insolubilisation de la mixtion.

Dans une chambre obscure, sèche, bien ventilée, maintenue à une température de 18 degrés centigrades, la dessiccation s'effectue généralement

dans douze heures environ et sans aucun risque d'altération de la solubilité de la mixtion.

Quand l'atmosphère est humide, il serait préférable d'user d'une boîte à sécher contenant du chlorure de calcium, de l'acide sulfurique, ou toute autre substance ayant une grande affinité pour l'eau.

Quand la couche est sèche, elle est prête à recevoir l'impression; on la sépare alors de la glace pour la placer dans le châssis-presse, de manière que le collodion soit en contact avec le négatif.

On vérifie le temps de pose avec un photomètre.

Avant le développement, la feuille impressionnée est enduite de vernis au caoutchouc de la même manière que le papier préparé, dont nous avons parlé plus haut, et appliquée de même sur du papier caoutchoucté; elle est ensuite développée, lavée, séchée et transportée comme cela a déjà été dit; la couche de collodion formant dans ce cas la surface de l'épreuve terminée.

Au lieu d'enduire la glace avec du collodion, on peut la frotter avec du fiel de bœuf ou avec la solution de cire indiquée plus haut, puis on verse le mélange sensible. Quand il est sec, on l'enduit par-dessus de collodion normal; on sépare de la

glace, puis on opère pour le reste ainsi qu'il vient d'être décrit.

Ou bien encore, on peut, au lieu de le recouvrir de collodion normal, appliquer à sa surface une feuille de papier humide et presser de manière à provoquer l'adhérence. On soumet à dessiccation et on traite en tout comme pour les papiers préparés. La seule différence en faveur de cette dernière méthode consiste dans le poli de la surface que la glace communique à l'épreuve, d'où résulte plus de délicatesse qu'on n'en obtient à l'aide du papier préparé.

Tel est, dans son ensemble détaillé autant que possible, le procédé Swan.

Ce résumé emprunté au remarquable ouvrage de M. Wharton Simpson, rédacteur du *Photographic News*, contient une foule d'indications précieuses à connaître, mais il est encore d'autres détails non moins importants, tels que ceux relatifs à la qualité des produits à employer, sur lesquels nous insisterons plus loin, notre but n'étant, en décrivant les procédés de chaque inventeur, de n'appuyer que sur les opérations spécifiques de ces procédés.

Il sera important aussi, dans une partie de ce

traité, d'expliquer en quelques mots la nature de l'action chimique de la lumière sur les sels de chrome en présence d'une matière organique. Toutes ces indications auront leur tour.

III

MÉTHODE OPÉRATOIRE DE M. JEANRENAUD.

M. Jeanrenaud, amateur photographe français des plus distingués, a récemment publié l'ensemble du procédé à l'aide duquel ont été exécutées les belles épreuves de paysages qu'il a exposées, et que nous avons été des premiers à admirer.

Son procédé n'est autre que celui de M. Swan, mais nous extrayons de l'Annuaire de M. A. Davanne (4ᵉ ann.), dans lequel il a été publié, quelques renseignements pratiques qu'il est bon de noter.

Nous ne reviendrons pas sur la marche générale du procédé, puisqu'elle est indiquée dans les pages qui précèdent.

La formule de mixtion conseillée par M. Jeanrenaud est celle-ci [1] :

[1] Voir page 117 pour la qualité de gélatine à choisir de préférence, ainsi que pour la nature des matières colorantes.

Gélatine..................	10 grammes.
Eau......................	100 —
Glycérine.................	25 —

La matière colorante est ajoutée à la gélatine peu à peu en mélangeant à mesure, et dans une proportion telle que quelques gouttes de mélange sur un papier paraissent complétement noires, tandis que, vues par transparence, elles ne doivent pas être opaques. La proportion de matière (voir page ʼ) doit varier suivant la nature des clichés.

La gélatine et les matières colorantes étant bien mélangées, on les passe à chaud sur un tamis de soie très-fin, pour retenir les particules trop grossières.

A l'aide d'un pinceau on facilite le tamisage, on reçoit la matière tamisée dans un pot qu'on laisse au bain-marie.

L'emploi d'un tamis de soie nous paraît préférable à la flanelle ou à la mousseline, dont les interstices s'obstruent facilement.

GÉLATINAGE DES FEUILLES DE PAPIER. — M. Jeanrenaud décrit ainsi cette opération : Le matériel qui lui a paru le plus commode pour faire le gélatinage est composé d'une série de glaces (cinq ou six suffisent) qui sont enchâssées dans un léger cadre de bois, de telle sorte que la première étant collée et

mise de niveau horizontalement, les autres puissent se superposer et être également de niveau.

Sur la première glace on pose une feuille de papier bien détrempé, qui s'applique exactement sur le fond sans laisser de bulles d'air ; on éponge régulièrement l'excès d'eau avec un buvard ; on met alors la gélatine teintée dans un vase à goulot (une théière commune en faïence ou porcelaine remplit parfaitement le but) : le goulot est rétréci en y adaptant un tube coudé et effilé, s'il est nécessaire, de manière à ne présenter qu'une ouverture de 2 millimètres environ ; on verse avec ce vase en faisant une série de bandes parallèles qui se recouvrent les unes par les autres ; le liquide étant chaud s'écoule partout en une couche de même épaisseur et parfaitement unie.

Si la gélatine est versée trop chaude, il se produit facilement des inégalités de forme circulaire ; lorsque la température est convenable, la gélatine coule comme un sirop, et donne des surfaces très-unies.

On pose un deuxième cadre à glace sur le premier, on répète l'opération et ainsi de suite pour les autres. A une température de l'air ambiant de 12 à 15 degrés, la gélatine fait prise assez rapidement pour qu'on puisse, après une série de cinq à

six glaces, enlever la première feuille et la suspendre pour sécher à l'air libre, de sorte que l'on peut continuer ainsi le travail d'une manière courante. Au-dessous de 12 degrés la gélatine fait prise trop rapidement, et rend l'extension difficile ; au-dessus de 20 degrés, elle est au contraire très-lente à se figer, et il devient nécessaire, ou d'avoir un très-grand nombre de cadres, ou de chercher une température plus basse.

Les feuilles, après une dessiccation complète, qui demande de douze à vingt-quatre heures, sont mises les unes sur les autres, dans un endroit légèrement humide de préférence, pour qu'elles puissent reprendre leur planimétrie.

SENSIBILISATION. — Faites une dissolution de bichromate de potasse à 3 pour 100 en hiver, à 2 pour 100 en été ; ajoutez-y 1 à 2 pour 100 de glycérine bien pure, suivant la sécheresse de l'atmosphère, et immergez successivement dans cette solution *froide* chaque feuille gélatinée pendant trois à quatre minutes, et suspendez pour laisser sécher ; le tout, bien entendu, dans l'obscurité.

Le papier séché doit être mis à plat dans un carton, et placé pendant quelque temps dans un endroit frais, afin qu'il soit souple pour s'appliquer convenablement sur le cliché.

Il paraît préférable de ne pas faire servir le même bain de bichromate de potasse pendant plusieurs jours.

Formule du papier au caoutchouc.

Mettre dans de l'éther sulfurique rectifié..... 0gr,20
Caoutchouc naturel blanchâtre coupé en lanières minces.......................... 20

Laisser gonfler pendant vingt-quatre heures.
Ajouter benzine du commerce, dans laquelle on a fait dissoudre :

Elémi........................... 20 grammes.

(On pourrait remplacer l'élémi par la térébenthine de Venise. L'addition de cette matière a pour objet de faciliter l'adhérence.)

Agiter fréquemment.

On obtient ainsi un liquide sirupeux assez épais avec un dépôt qui nécessite une première filtration sur une mousseline à larges mailles, puis une deuxième sur une flanelle serrée.

Ce liquide est versé, comme le collodion, sur de grandes feuilles de papier, dont les quatre bords sont relevés en caisse pour faciliter l'opération. On les suspend par un coin pour laisser sécher et, si après dessiccation on ne les trouve pas assez col-

lantes, on met une deuxième couche en croisant, pour égaliser les épaisseurs.

Cette préparation peut être faite à l'avance ; seulement comme les feuilles empilées se colleraient les unes sur les autres, il vaut peut-être mieux ne la faire qu'au fur et à mesure des besoins.

Après l'exposition et au sortir du châssis, on retire la feuille gélatinée, et on la place sur une surface plane ; on prend d'autre part une feuille de papier au caoutchouc, et, avec un pinceau, on passe sur le dos de cette feuille de l'éther contenant un cinquième d'alcool. Ce mélange ramollit un peu le caoutchouc ; aussitôt qu'il s'est évaporé, on met le caoutchouc en contact avec la feuille gélatinée, on comprime avec la main, puis avec une règle plate, de manière à chasser toutes les bulles d'air, et on donne un tour de presse à faible pression. Les deux surfaces doivent être parfaitement adhérentes ; s'il en était autrement on recommencerait l'opération.

DÉVELOPPEMENT.—Comme dans le procédé Swan.

REDRESSEMENT DE L'IMAGE. — L'épreuve peut être séchée, ou transportée encore humide sans pression.

On lave, on égoutte, et pendant ce temps on pose sur un bain d'eau le côté non préparé d'une feuille albuminée ou gélatinée ; quand celle-ci est suffisamment détrempée, on pose le dos mouillé

sur un verre, et l'on applique sur l'albumine l'image à décoller, en ayant soin qu'il n'y ait aucune bulle d'air interposée. Pour assurer l'adhérence, on soumet l'ensemble à une légère pression, et on laisse sécher d'une manière très-complète ; puis on passe sur le dos de cette épreuve un tampon de coton imbibé de benzine ou d'éther qui dissout le caoutchouc ; on répète l'opération, s'il est nécessaire, jusqu'à ce que les deux feuilles se séparent facilement.

L'épreuve reste adhérente au papier albuminé ou gélatiné ; s'il y a excès de caoutchouc à la surface, on peut l'essuyer avec un tissu doux, imprégné d'un peu de benzine, s'il est nécessaire. Cette épreuve peut être montée sur bristol, après évaporation du liquide ; on peut également bien monter l'épreuve directement sur le bristol.

Le papier caoutchoucté, s'il a été convenablement enlevé, peut être mis de côté, et servir une deuxième fois.

Cette méthode opératoire de M. Jeanrenaud est, à peu de chose près, celle de M. Swan. Nous n'avons cité que les petites variantes qui la distinguent du procédé anglais, parce qu'elles sont utiles à connaître, et qu'elles émanent d'un amateur en photographie très-habile.

IV

PROCÉDÉ MARION.

Un nouveau procédé opératoire toujours basé sur le même principe, c'est-à-dire sur l'action des rayons lumineux sur de la gélatine bichromatée et colorée, a été publié récemment par M. A. Marion.

Ce procédé constitue un ensemble de manipulations analogues à celles que nous venons de décrire, mais il contient en même temps quelques différences essentielles, dont l'objet important consiste dans une plus facile et plus prompte exécution des épreuves.

M. Marion prépare un papier gélatiné et coloré dans les proportions suivantes :

Eau.................... 1,000 grammes.
Gélatine.............. 100 —

A cette dissolution, faite au bain-marie, il ajoute du noir de bougie en quantité suffisante pour la colorer, et un peu de purpurine pour donner au

noir des images un ton plus chaud, tirant un peu sur le violet.

Mais c'est là une question de goût et d'opportunité, car toutes les couleurs, susceptibles de se tenir en suspension dans une dissolution de gélatine, peuvent être employées; il faut, avant tout, n'user que de substances fixes, puisque le but principal de ce procédé est de produire des épreuves inaltérables.

Cette mixtion est étendue sur papier, ainsi que l'indique M. Jeanrenaud (voir page 67). On sensibilise de la manière ordinaire dans une dissolution bichromatée de potasse ou d'ammoniaque à 3 pour 100. M. Marion conseille de préférence le bichromate de potasse à cause de son bas prix relatif. On ne peut oublier que l'opération de la sensibilisation doit se faire à une température peu élevée, sans quoi la gélatine se dissoudrait à la surface des feuilles. En été, dans le midi de la France surtout, nous n'avons pu arriver à un résultat convenable qu'en opérant dans une cave, soit pour immerger les feuilles, soit pour les abandonner à la dessiccation.

Quant à l'exposition, nous ne saurions mieux faire que de renvoyer au procédé Swan précédemment décrit (p. 32).

Après l'exposition, les feuilles impressionnées sont plongées dans de l'eau froide, que l'on renouvelle à mesure qu'elle se colore en jaune. Cette opération a pour double but d'enlever le chromate resté en liberté dans le papier, et de ramollir la gélatine afin de la rendre adhésive.

Cette opération nécessite encore un endroit frais et de l'eau très-fraîche.

A partir de ce moment les manipulations précédemment décrites sont complétement modifiées.

TRANSPORT SUR PAPIER ALBUMINÉ. — Tandis que dans le procédé Swan on fait intervenir le papier caoutchoucté comme support transitoire, M. Marion emploie du papier albuminé comme papier de transport, mais transport définitif.

Tout papier à couche visqueuse et blanche pourrait servir, et M. Marion revendique surtout la priorité de l'idée. S'il a choisi le papier albuminé, c'est parce qu'il se prête mieux à la coagulation tout en donnant plus de solidité à l'image. Mais il croit ce mode de transport susceptible de perfectionnement, ne serait-ce, dit-il, qu'en améliorant le papier et le mode d'albuminage. Jusqu'à présent ce sont le papier Canson et l'albuminage mécanique qui lui ont le mieux réussi.

Les feuilles noires impressionnées, dégagées et

ramollies dans l'eau froide, sont appliquées contre le papier albuminé que l'on a préalablement mouillé par son envers en le faisant flotter dans une cuvette garnie d'eau. Dans cet état, il est tendu en tous sens, et se prête mieux à une application planimétrique avec le papier noir, tendu lui-même par le mouillage, mais préalablement épongé entre deux feuilles de buvard. On éponge de nouveau dans du buvard les deux feuilles réunies, et on profite de l'intervention du buvard pour frotter fortement afin d'obtenir un collage parfait des deux papiers. Comme la moindre bulle d'air ferait tache au développement, il importe de les éviter avec soin.

On doit comprendre combien il est urgent de bien laver à l'eau le papier impressionné avant de procéder à l'application contre le papier albuminé, car, s'il restait des traces de bichromate libre après la réunion des deux papiers, et qu'on ne les laissât pas bien sécher avant de passer au développement, il arriverait que dans l'eau chaude l'albumine et la gélatine, sous l'action du bichromate, seraient amalgamées et formeraient une pâte glaireuse, indissoluble, qui resterait fixée au papier albuminé, sans trace d'image. L'opération serait manquée ; il faut donc que l'application du papier albuminé n'ait lieu

sur le papier gélatiné que quand celui-ci est absolument dégagé de toute trace de bichromate.

La gélatine très-gonflée a détendu le papier qui se roule et forme ressort. Le collage présente alors quelques difficultés, mais on en vient aisément à bout avec un peu d'habitude et d'adresse. Le papier gélatiné est posé sur du papier buvard, le côté noir en dessus, bien étalé et bien épongé avec une autre feuille de buvard ; le papier albuminé, mouillé par son envers, est appliqué contre le papier noir, de la main droite, tandis que de la main gauche on en frotte le revers, à mesure de l'application, pour chasser l'air.

Il est évident que de la perfection du collage des deux feuilles l'une contre l'autre, dépendra en grande partie la valeur du résultat ; on ne saurait donc faire avec trop de soin cette opération essentielle.

Le papier albuminé, destiné à servir de support, ne doit pas contenir de sel, car l'humidité qui en résulterait produirait l'amalgame des deux substances.

Les deux feuilles collées l'une à l'autre sont soumises dans des cahiers de buvard entre deux plateaux à la pression d'un poids un peu lourd ; le séchage de ces feuilles s'opère en partie dans le

buvard, et on le termine en les suspendant dans un endroit aéré et chauffé.

M. Marion, après différents essais, croit que la coagulation de l'albumine par la vapeur ou par l'alcool n'est pas d'une absolue nécessité, et que l'eau chaude destinée au dédoublement des feuilles et à la dissolution de la gélatine pourrait être utilisée à la coagulation du support de l'image ; mais, pour cela, il faut que les doubles feuilles y soient plongées quand elle est à l'état complet d'ébullition.

(Nous pensons qu'il vaut mieux, dans l'intérêt de la douceur de l'image, user de la coagulation par l'alcool et éviter l'action trop rapidement dissolvante de l'eau bouillante sur la gélatine).

En quelques secondes, la coagulation de l'albumine est produite, et la dissolution de la gélatine s'opère. Ici, selon la nature des épreuves, il convient d'apporter au développement des soins analogues à ceux que nous avons indiqués plus haut (Procédé Swan, p. 46). L'image est désormais sur le papier albuminé ; on la termine par un lavage à l'eau tiède, et on la suspend pour la faire sécher.

Ces indications sont absolument sommaires, il serait oiseux d'entrer dans des détails qui n'échapperont à personne au sujet de l'influence que peut

produire, sur la perfection des résultats, une installation convenable : des cuvettes spacieuses, de l'eau froide et chaude sous la main et en abondance, des tuyaux et robinets convenablement disposés pour les lavages copieux et les écoulements des eaux chargées de bichromate et de noir.

Il est bien des tours de main qui seront, ici, comme dans tous les procédés, toujours personnels aux opérateurs, mais en l'état, et vu les beaux produits au charbon qui sortent déjà des ateliers de plusieurs grandes maisons industrielles, il n'est pas douteux que la pratique du procédé Marion ne soit susceptible de devenir l'objet d'une application faite sur une grande échelle, sans qu'il soit de nature à rebuter les amateurs, à cause de la simplicité des moyens qu'il comporte.

Les épreuves positives qui sont tirées par ce procédé se trouvent retournées. On sait que dans la méthode Swan on procède à un deuxième transport pour obtenir le redressement de l'image, opération impossible après l'application directe sur l'albumine coagulée. Pour que le sens naturel de l'épreuve se trouvât maintenu après le premier transport, il faudrait pouvoir retourner le cliché lui-même.

M. Marion a imaginé, pour atteindre ce but, de

transporter le cliché sur une *pellicule translucide*. On peut de la sorte tirer indifféremment l'épreuve, soit dans son sens naturel, soit dans son sens inverse, comme on le fait avec des négatifs sur papier ciré.

Cette *pellicule translucide* que fabrique en grand la maison Marion[1], se compose de collodion normal, additionné d'huile de ricin.

Voici comment il décrit le mode de transport :

Formation d'un cliché pelliculaire. — Quand il s'agit d'un cliché neuf destiné à être transporté sur pellicule, il est bon d'étendre une légère couche de cire sur la glace, afin de faciliter le détachement du collodion de la glace et le plus sûr enlèvement de l'image fixée à la pellicule.

[1] Cette pellicule a d'abord paru sous le nom de *pellicule de caoutchouc vitrifié*, nom qui surprenait, car on cherchait la cause de l'introduction du mot *caoutchouc* dans la désignation d'une substance qui n'en contenait point.
Nous avons appris que M. Marion avait été victime d'une duperie de la part d'un prétendu inventeur, lequel exigeait le secret de ses manipulations. Après quelques jours de travail chez M. Marion il disparut. M. Marion put alors s'apercevoir de la mauvaise foi dudit inventeur et du nom de contrebande donné sans arrière-pensée de sa part à cette pellicule. Il lui a depuis donné le nom de *pellicule Marion*, nom qu'il justifie par son origine de fabrique, et, en outre, par l'application qu'il lui a trouvée dans le procédé au charbon imaginé par lui.

Faites une dissolution de :

Cire blanche...............	1 gramme.
Ether	300 —

Agitez et avec un tampon de coton étendez cette dissolution sur la glace, passez légèrement avec un deuxième tampon de coton propre et laissez sécher. On procède alors selon l'usage, et sans rien changer à ses habitudes, à la formation du cliché.

Le cliché étant sec est verni comme d'habitude, et on procède à l'application de la pellicule.

Sur un bristol un peu plus grand que la glace dont on veut enlever l'image négative, on pose ladite glace en ayant soin qu'elle soit bien de niveau ; on verse dessus du vernis à transport en excès, et la pellicule tenue aussi plus grande que la glace y est appliquée par une de ses extrémités ; puis, baissant graduellement l'autre extrémité, l'application totale est obtenue. L'excès de vernis se répand par les bords de la glace sur le bristol qui la dépasse en tous sens, et la pellicule, aussi plus grande que la glace, la dépassant de même, se fixe par sa marge à la marge du bristol ; celui-ci, par un mouvement de cambrage sous l'action humide du vernis, tire la pellicule par ses bords, la force à se tendre et à

prendre la planimétrie de la glace elle-même. La glace qui adhère au bristol est alors relevée et mise à sécher sur l'égouttoir. Des tours de main et de l'adresse plus ou moins grande que l'on mettra dans cette opération dépendra absolument l'application rigoureuse de la pellicule sur la glace collodionnée même du dessin, et cette application rigoureuse est de toute nécessité pour réussir dans l'opération suivante :

La glace étant sèche est mise à l'eau pour détremper le collodion et le préparer à la séparation de la glace : la pellicule, le vernis et le collodion ne forment plus qu'un seul et même support qu'il s'agit d'enlever pour servir de cliché et remplacer la glace dont l'image va se détacher.

Après quelques heures de séjour dans l'eau, plus ou moins, suivant la ténacité du collodion, on procède à l'enlèvement de la pellicule et de l'image dont elle s'est emparée ; généralement, il faut cinq à six heures d'immersion, quelquefois plus, pour que le détachement s'effectue aisément. M. Marion constate qu'il a dû prolonger parfois l'immersion jusqu'à quarante-huit heures. L'obligation d'un long séjour dans l'eau ne doit donc pas surprendre, tôt ou tard le détachement a lieu.

Il faut, au moment de détacher la pellicule, la

saisir avec ménagement et diriger l'opération sans brusquerie, s'arrêter quand on sent la moindre résistance, et, en ce cas, remettre à tremper dans l'eau.

L'enlevage d'un cliché ancien, quoique la glace qui le supporte n'ait pas reçu une couche de cire préalable, se fait en général aussi facilement que celui d'un cliché neuf et ciré, mais il arrive que le collodion est tellement tenace, qu'il faut renoncer à l'enlever. Dans ce cas, la pellicule demeure attachée à la glace sans nuire au cliché qu'elle protége, au contraire, en jouant le rôle d'un vernis parfaitement isolant. En ce cas, il est vrai, on n'a pu obtenir le résultat désiré, soit le transport du cliché sur pellicule ; mais, outre qu'une impossibilité de ce genre n'est pas fréquente, elle ne se produit qu'avec les clichés anciens, c'est-à-dire ceux dont on a le moins à user.

La pellicule[1], comme moyen de protéger les clichés, peut être employée de deux manières, soit en la fixant avec du vernis, soit en la superposant

[1] Pour que le papier positif ne s'attache pas à la pellicule, il faut avoir soin de le passer au talc avec un tampon de coton, en enlevant toute la poudre en excès. Le glacis que le talc donne à la pellicule empêche le papier positif d'y adhérer et de le détériorer.

simplement à la surface des clichés au moment du tirage.

D'une façon comme de l'autre, les clichés sont mis à l'abri des éraillures et accidents de toutes sortes, sans omettre ceux produits par les papiers nitratés, surtout après des tirages nombreux.

Les clichés sur papier ciré conviennent parfaitement pour les tirages au charbon, par le procédé Marion, puisqu'on peut à volonté les tirer par le recto ou le verso ; c'est par le recto que l'on fait les tirages ordinaires au sel d'argent; c'est par le verso que l'on doit opérer quand on procède aux tirages par la gélatine bichromatée.

Enfin, les négatifs sur papier ciré s'emploient pour le tirage des positifs de la même manière que la pellicule, avec cette différence qu'avec les premiers il faut une pose prolongée, à cause de leur grande transparence.

En résumé, les deux points essentiels qui distinguent des autres procédés, le procédé Marion, sont :

1° Le transport unique sur papeir albuminé avant le développement, transport qui devient définitif ;

2° L'enlevage des clichés négatifs sur pellicule, lequel permettant de tirer l'épreuve sur le verso,

produit une image redressée dans son sens naturel après un seul transport.

Il n'y a donc pas de transport transitoire, et ainsi se trouve supprimé l'emploi du papier caoutchouté et de la benzine dont les émanations sont peu saines.

Nous aurons lieu ultérieurement de revenir sur ce procédé quand nous en serons aux considérations générales relatives à l'ensemble des diverses méthodes appliquées ou proposées.

Il nous reste à dire que la maison Marion tient à la disposition du commerce, pour l'application de son procédé, des papiers gélatino-charbonnés-albuminés et des pellicules de grande dimension.

V

ÉPREUVES DIRECTES SUR PAPIER.

Les divers procédés qui nous ont occupé jusqu'ici offrent tous, comme caractère distinctif, la nécessité d'un ou de plusieurs transports. Ces procédés sont ceux qui conviennent le mieux aux épreuves qui exigent un certain fini; mais aussi sont-ils d'une manipulation assez délicate, quand elle n'est pas difficile.

L'impression directe sur papier, dans bien des cas, peut suffire; dans les tirages de dessins au trait, par exemple, de certaines gravures de paysages obtenus sur papier négatif ciré; dans toutes les circonstances, en un mot, où un fini parfait n'est pas absolument désirable.

Nous regrettons que les savants et praticiens, qui ont étudié avec tant de soin les procédés au charbon, n'aient pas cru devoir s'en occuper d'une ma-

nière plus spéciale qu'ils ne l'ont fait. Le tirage direct sur papier mérite bien qu'on le considère pourtant, puisque de tous les procédés il est à la fois le plus simple et le plus économique. Une troisième condition manque : il n'est pas aussi parfait, mais c'est pour cette raison même, c'est parce qu'il attend encore des perfectionnements que nous appelons sur lui l'attention de tous. Nous avons la conviction qu'on arrivera à fabriquer des feuilles d'un papier assez parfait pour rendre plus satisfaisante l'impression directe sur papier des images au charbon.

Il va sans dire que, par ce moyen, l'on obtient des images renversées, si l'on ne fait usage ou de négatifs sur papier ciré ou de négatifs transportés sur pellicule Marion (voir p. 80), puisque l'on doit impressionner la couche de gélatine bichromatée à travers l'épaisseur de la feuille de papier.

Le choix du papier est ici chose fort importante ; on gagne, en effet, en rapidité d'impression et en finesse de détails, à mesure que l'on emploie des papiers plus translucides, plus exempts de grain. Pour des épreuves où les détails abondent, il faut user de papier *pelure* ou de papier *végétal*, mais quand il s'agit du tirage de paysages, où, le détail poussé à l'extrême est plutôt chose nuisible qu'a-

vantageuse au point de vue de l'art, on obtient de très-beaux effets en usant d'un bon papier préparé pour épreuves négatives (mais non ciré, bien entendu).

Le temps nécessaire à l'impression augmente en ce cas dans le rapport de l'opacité du papier. Le mode d'appréciation photométrique mentionné plus haut est un guide suffisant à défaut de tout autre plus perfectionné.

Le papier une fois choisi, il faut le recouvrir de la mixtion colorée. Ici se présente, pour les papiers minces surtout, une très-grande difficulté quand on veut se livrer soi-même à cette préparation. Il est presque impossible, sans des moyens spéciaux, et que l'on ne peut adopter que dans un atelier de fabrication en grand, d'obtenir des couches de mixtion bien régulières, surtout quand on veut couvrir de grandes surfaces. Avec un large blaireau, plongé dans la mixtion tiède, nous avons sur de petites feuilles obtenu une couche à peu près suffisante ; mais, hâtons-nous de le dire, les amateurs seraient bientôt dégoûtés de ce procédé s'ils devaient préparer leur papier. De même que l'on trouve dans le commerce du papier tout albuminé, il faut qu'il y ait maintenant dans les mêmes conditions du papier gélatino-charbonné.

En attendant, si on désire en faire soi-même, nous recommandons la formule de mixtion suivante :

Gélatine blanche	10 grammes.
Sucre blanc	2 —
Eau	100 —

Quant à la matière colorante, toutes proportions déterminées sont difficiles à donner, puisque cela dépend de la nature des matières employées. Nous pouvons pourtant indiquer approximativement l'addition au mélange précédent de 15 à 20 centimètres cubes de noir de Chine liquide, de celui que la maison A. Lefranc (rue de Turenne, 64 et 66, à Paris), tient tout prêt pour l'usage photographique.

Mais il est à désirer que les fabriques spéciales de papier pour la photographie entreprennent la préparation de papiers de diverses forces et aussi de diverses couleurs, car il peut être agréable de pouvoir tirer des épreuves soit sur papier azuré, soit sur papiers teintés gris ou jaunâtres.

Les papiers pelure blancs ou grisâtres imitent parfaitement, une fois collés sur bristol, le papier de Chine.

Nous voudrions voir tenter des recherches pour

arriver à un véhicule définitif blanc qui offrît les mêmes avantages que la pellicule Marion. Un grand problème au profit des procédés au charbon se trouverait alors résolu, parce que, grâce à la translucidité, on pourrait, selon l'opportunité, redresser ou renverser l'image en la posant sur le bristol soit du côté du véhicule, soit du côté du charbon.

Nous ne saurions trop insister sur ce point, parce que là nous apparaît tout l'avenir des procédés au charbon. Aussi prions-nous les hommes spéciaux de prendre en sérieuse considération le conseil qui leur est donné à l'égard de la fabrication d'un véhicule translucide, sur lequel on puisse opérer un tirage direct et définitif.

Pour le moment, nous contentant d'un papier quelconque, celui que nous avons préparé en tâtonnant, continuons notre description du procédé d'essai : le papier choisi est coupé en fragments au plus grands comme une plaque normale, puis tendu sur du carton un peu fort à l'aide de punaises ou d'épingles piquées aux quatre coins. La mixtion un peu refroidie, entre 35 et 40 degrés centigrades, mais toujours bien liquide néanmoins, y est alors passée rapidement avec un blaireau doux, de manière que chaque coup de pinceau couvre une nouvelle bande à côté de celle qui a déjà été recou-

verte. Il faut éviter de repasser deux fois sur la même partie au moins avant d'avoir laissé sécher la première couche; on peut alors y revenir, et recouvrir de nouveau en plein de la même manière, mais en coupant à angle droit les coups de pinceau de la veille; nous disons de la veille, car il faut bien un jour entier pour que la dessiccation de la première couche soit complète. Éviter surtout les bulles d'air qui produiraient autant de taches.

Nous conseillons de ne pas sensibiliser d'abord la mixtion, puisqu'on y est toujours à temps. On peut ainsi, sans aucun risque d'altération, préparer autant de feuilles qu'on en veut et les conserver à plat dans un carton.

Au moment d'employer ce papier, on en sensibilise la quantité nécessaire en immergeant chaque feuille, l'une après l'autre, dans le bain d'eau et de bichromate d'ammoniaque ou de potasse indiqué à 1 1/2 pour 100. Une à deux minutes d'immersion complète suffisent; l'eau doit être aussi fraîche que possible et ne pas dépasser 12 à 15 degrés centigrades. On laisse sécher dans l'obscurité en suspendant les feuilles, mais à plat, sur un carton en les piquant aux quatre coins pour obtenir de la tension, et, par suite, une planimétrie convenable après dessiccation.

Quand cette dernière est entière, on peut insoler après avoir appliqué le côté du papier contre la surface collodionnée du cliché.

Après le temps voulu d'insolation, on procède au dépouillement, lequel consiste tout simplement dans l'immersion au sein d'un bain d'eau chaude de la feuille impressionnée, le côté du charbon en dessous.

Il faut ou laisser flotter sans qu'aucun retour d'eau ne couvre une partie de la surface supérieure du papier, ou, ce qui mieux est, plonger les deux côtés dans le liquide, en agitant de temps en temps pour que l'eau recouvre toujours le papier partout ; sans cette précaution, il peut se former des taches sur le dos de l'épreuve au moment où le bain se charge du noir provenant des parties restées solubles de la couche de gélatine charbonnée.

Le dépouillement dans une eau à 50 degrés centigrades environ marche très-rapidement avec un papier bien préparé et portant une couche de mixtion bien égale ; quelques minutes suffisent dans de l'eau maintenue chaude.

Pour maintenir l'eau au degré de chaleur nécessaire, il faut placer, sur un fourneau à expériences contenant quelques charbons allumés, une cuvette en zinc pleine d'eau. Le zinc est préférable

à la porcelaine, à travers laquelle le calorique se transmet plus difficilement. On laisse la cuvette sur un feu modéré pendant le dépouillement.

Il est bon d'avoir toujours à sa disposition un thermomètre pour vérifier le degré de l'eau.

Quant l'épreuve est entièrement dépouillée, ce que l'on voit en la sortant délicatement du bain, on la passe dans une eau chaude pour bien la dégorger, puis on termine le lavage par l'immersion dans un bain d'eau froide d'où il est loisible de retirer, quand on le veut, l'épreuve pour la laisser sécher spontanément sur du papier buvard ou sur des ficelles, mais le côté du charbon en dessus ; éviter surtout d'éponger, la surface de l'épreuve avec du buvard, il y aurait danger d'adhérence et au moins d'altération de l'image.

Un temps d'insolation convenable est ici rigoureusement nécessaire ; car le dépouillement ne fournit que peu de ressources soit pour accroître l'intensité d'une épreuve trop faible, soit pour descendre le ton d'une épreuve trop venue. Peut-être un séjour prolongé dans l'eau chaude produirait-il, sur une image un peu trop venue, un affaiblissement de ton, mais on n'arrive à cet effet qu'au détriment de l'épreuve, qui se pointille de blanc et perd tout son velouté.

Ce procédé est appelé à rendre de grands services à la photographie sur papier négatif ciré; avec de tels négatifs, on redresse l'image sans perte apparente de finesse en renversant le cliché, et les épreuves obtenues sont de l'effet le plus artistique.

En ce qui concerne le portrait comme aussi les reproductions d'images détaillées où il importe de conserver toutes les demi-teintes et les moindres détails linéaires, il faut renoncer à l'emploi de ce procédé direct, jusqu'au jour au moins où sera trouvé le véhicule mat et translucide dont nous avons parlé.

M. Despaquis annonce bien avoir trouvé un *collodion-cuir blanc*, qui n'est autre que la *pellicule Marion* obtenue avec du collodion normal et de l'huile de ricin; mais cette pellicule offre des inconvénients: par la propriété qu'elle a de se goder dans toutes les parties couvertes par l'image, on obtient bien difficilement la tension complète de l'épreuve et toutes les excavations dont elle est parsemée produisent un mauvais effet.

Avant d'en finir avec les épreuves directes sur papier, nous devons signaler le conseil donné par notre ami et confrère habile M. Arthur Taylor, de Marseille, de laver le papier sensible en le laissant

dans de l'eau, pendant cinq minutes environ, après qu'il a été sensibilisé.

Ce sont surtout les papiers un peu forts qui exigent ce lavage, parce qu'il les débarrasse d'une partie de la couleur jaune due au bichromate, et dont l'effet est de ralentir considérablement la venue de l'image. Quant aux papiers pelure, on peut se dispenser de les laver, car ils n'exigent pas une bien longue exposition au soleil.

VI

ÉPREUVES SUR COLLODION.

Ce procédé n'est qu'un de ceux indiqués par M. Swan; c'est aussi celui qui porte le nom de *procédé Fargier*. Il est bon de le connaître, parce que, dans certains cas, il peut être utile de l'employer, surtout quand on n'agit pas sur de trop grandes épreuves. Voici comment on opère :

On prend une glace de telle dimension qu'on veut, et quand elle est nettoyée et surtout bien débarrassée de toute poussière à sa surface, on y verse, comme quand on collodionne, la mixtion chaude, en rejetant l'excès par le coin droit inférieur dans un récipient.

On prend alors la glace entre les deux mains, en la tenant aussi horizontalement que possible, tout en l'inclinant dans tous les sens pour égaliser la couche de gélatine tandis qu'elle est encore un

peu liquide. Puis on abandonne à dessiccation spontanée dans un lieu exempt de poussière.

On peut, si le temps presse, sensibiliser dès que la gélatine s'est coagulée, en plongeant la glace dans le bain d'eau bichromatée durant une à deux minutes. Sinon on doit renvoyer la sensibilisation à l'époque où on emploiera les glaces préparées.

Quand la mixtion est absolument sèche, on peut impressionner, mais alors en appliquant contre le collodion la couche de gélatine. — Après insolation, on recouvre la gélatine charbonnée, à la surface de laquelle se trouve l'épreuve à l'état latent, d'une couche de collodion épais dit *collodion de transport*, ainsi composé :

Coton-poudre...............	3^{gr}	
Éther......................	60	} 100
Alcool.....................	40	

Le tout bien déposé et décanté dans un flacon très-propre.

Le collodion se sèche rapidement. Quand il est complétement sec sur tous les points de la couche, on pratique une coupure sur les quatre bords de la glace, avec un canif bien aiguisé, de manière à mettre le verre à nu le long des quatre raies ainsi

obtenues, puis on plonge la glace dans de l'eau chaude.

La partie insoluble de la gélatine bichromatée étant, dans l'épaisseur de la couche charbonnée, la plus voisine de la glace, sa dissolution s'opère bientôt au contact de la chaleur, et le collodion se sépare entraînant avec lui l'épreuve qui flotte alors adhérant à cette pellicule, et qu'on ne peut manier sans les soins les plus extrêmes.— On enlève délicatement la glace, et on substitue au bain d'eau noircie une eau propre que l'on laisse arriver à un degré de chaleur suffisant pour bien rincer l'image et la débarrasser de tout restant de matière colorée inutile. Enfin, on lave dans une nouvelle eau, toujours en maintenant la pellicule de collodion dans la même cuvette, et on extrait l'image en introduisant dans l'eau, entre le collodion flottant et le fond de la cuvette, un morceau de papier blanc gélatiné fortement à sa surface.— La chaleur de l'eau fond assez cette gélatine pour lui donner la propriété d'adhérer fortement. Il faut avoir la précaution, en retirant le papier contre lequel s'applique le collodion porteur de l'image, de le sortir lentement et bien parallèlement à la surface de l'image, de manière à éviter les bulles d'air et les plis de la pellicule de collodion.

En laissant sécher et rognant après, on peut monter l'image comme on l'entend.

Par ce procédé on peut, soit obtenir l'image dans son sens naturel, soit la renverser, selon que l'on fait adhérer contre le papier gélatiné le côté du collodion ou celui de l'image.

Le mieux est de sortir l'épreuve sur un papier peu collé, l'image en dessus et le collodion appliqué contre le papier.

Tandis qu'elle est encore humide, on prend le papier gélatiné qu'on a humidifié sur toute sa surface, comme il est indiqué page 71, et on l'applique sur l'image ; on porte le tout, entouré dessus et dessous de papier buvard, sous la presse[1], après avoir, à la main, établi le contact le plus parfait possible.

On laisse sécher sous pression pour obtenir la planimétrie désirable.

Le collodion forme alors un vernis naturel à la surface de l'image.

Si on voulait avoir l'image renversée, il faudrait agir de la manière inverse et mettre le collodion en dessous ; dans ce dernier cas, il est urgent

[1] Une simple presse à copier suffit pour l'application du papier de transport au redressement pour les petits formats.

d'employer comme fixateur le bain d'alun indiqué page 57, pour assurer la parfaite stabilité de l'image.

Quand le charbon est en dessus, l'épreuve offre un velouté fort agréable qui se rapproche davantage du mat des gravures ordinaires.

On ne saurait trop chercher à éviter le brillant que donnent à la surface la plupart des procédés, sauf toutefois le tirage direct sur papier, car en général, pour les grandes épreuves surtout, ce brillant est éminemment contraire à l'effet artistique.

VII

ÉPREUVES SUR MICA, SUR PELLICULE DE COLLODION
ET SUR TOILE.

M. Despaquis, le détenteur des brevets de M. Poitevin relatifs à l'impression des épreuves sur gélatine bichromatée, s'est fait le propagateur d'un procédé de tirage direct sur mica des épreuves au charbon.

Ce procédé, hâtons-nous de le dire, bien que le plus simple de tous, n'est applicable que dans des cas très-restreints, vu surtout la difficulté de se procurer des feuilles de mica de dimension assez grande, et puis aussi à cause de l'emploi tout exceptionnel que peuvent avoir des épreuves obtenues sur ce véhicule.

C'est au stéréoscope surtout que convient cette application, parce que les épreuves stéréosco-

piques doivent être vues par transparence et n'exigent pas de grandes dimensions.

Le procédé opératoire est bien simple, quand on est au courant des manipulations qui précèdent.

On prépare une mixtion ordinaire; celle qui est formulée page 89 convient très-bien. Après avoir bien nettoyé, en évitant toute déchirure accidentelle, une feuille de mica posée sur une surface bien plane, on verse à sa surface, comme on le ferait avec du collodion, la mixtion au degré de fluidité voulue. Il ne faut pas qu'elle dépasse 35 à 40 degrés centigrades. L'excédant du liquide est recueilli dans un flacon et la feuille enduite redressée et placée bien horizontalement, jusqu'à ce que la coagulation de la couche soit complète. On laisse sécher ainsi ou bien on sensibilise avant dessiccation, dans un bain de bichromate d'ammoniaque à 2 pour 100.

M. Despaquis préfère le bichromate d'ammoniaque, parce qu'il trouve plus de permanence dans la sensibilité, dans les préparations où entre ce sel. Nous avons aussi remarqué ce fait.

On expose à la lumière le mica en dessus, on développe dans l'eau chaude et puis, après un lavage suffisant, l'épreuve est mise à sécher et elle est prête.

Nous nous abstenons de tous détails dans lesquels nous sommes déjà entré, et nous nous bornons à indiquer sommairement la marche de l'opération, nous en référant, pour les soins spéciaux à chaque manipulation, aux indications déjà fournies.

On peut se procurer des feuilles de mica jusqu'à la dimension de 20 × 20, en s'adressant à Paris, chez Renard et C⁰, rue de Bondy.

Avec la pellicule Marion, on arriverait au même résultat pour obtenir des épreuves stéréoscopiques ou des transparents ; seulement, il faudrait préalablement tendre la pellicule sur un support transitoire, pour éviter l'enroulement lors de la dessiccation de la gélatine. Si le commerce tient toutes préparées des pellicules de ce genre, cela vaudra mieux que toutes les préparations tentées à domicile. Nous croyons que la maison Marion s'occupe de livrer des pellicules toutes recouvertes du mélange coloré.

M. Despaquis recommande aussi très-particulièrement un procédé de tirage sur toile plus spécialement propre aux agrandissements et à une série d'applications concernant les moyens d'ornementation et de décoration, vu la solidité reconnue des résultats obtenus : solidité du support, stabilité de l'image.

Voici son procédé.

On prend de la toile fine et serrée, ou du beau calicot ; on la tend convenablement, puis, à l'aide d'un pinceau plat, on la couvre d'une couche de galipot dissous dans de l'alcool ; on repasse une nouvelle couche, et on recommence ainsi jusqu'à ce qu'on ait obtenu une surface en quelque sorte glacée.

Non-seulement, de cette façon, les fibres sont imprégnés de la matière résineuse, mais encore les interstices des fils sont comblés.

Sur la toile ainsi préparée, on met une couche de gélatine colorée et bichromatée, en ayant soin que la couche soit suffisamment épaisse, sans cependant l'être trop.

La toile ainsi préparée et séchée est employée exactement comme le papier ; on peut l'exposer derrière le négatif, soit directement en mettant la couche sensible en contact avec le cliché, soit en l'impressionnant à travers la toile.

Dans ce dernier cas, le grain de la toile produit sur l'image un quadrillé d'un bel effet et qui lui donne l'aspect d'une gravure.

Inutile d'insister sur le développement ; il s'opère comme d'ordinaire.

M. Despaquis a employé cette toile au charbon

dans l'appareil à agrandissement, soit pour obtenir directement une image selon le procédé usuel, soit pour faire une épreuve négative de grande dimension à l'aide de laquelle il pût tirer par contact un grand nombre d'épreuves d'un même sujet.

Un grand nombre d'autres applications peuvent naître de ce mode d'opérer, qui convient très-bien, par exemple, aux reproductions de cartes, plans, stores et rideaux, etc.

VIII

CONSIDÉRATIONS GÉNÉRALES SUR LES DIVERS PROCÉDÉS AU CHARBON.

Malgré la précision avec laquelle ont été décrits les divers procédés dont nous venons de donner un exposé plus ou moins détaillé, on est étonné de voir ce nouveau mode de tirage stable résister aussi longtemps à la routine et succomber en présence des procédés anciens au chlorure d'argent, dont les résultats éphémères n'ont qu'une valeur absolument relative.

Il y a lieu d'examiner les motifs du peu d'empressement qu'a mis le monde photographique à s'emparer des nouveaux procédés, si ingénieux pourtant, si fertiles en résultats splendides, sans parler de leur qualité principale : la stabilité.

Évidemment, on a dû rencontrer quelques difficultés dans la pratique courante de ces tirages, en

dépit des soins minutieux avec lesquels ses propagateurs les ont décrits. Le photographe praticien, surtout, n'aime pas à tâtonner ; encore moins aime-t-il à chercher, à créer. Il n'en a pas le temps. Il lui faut, pour satisfaire aux besoins de son industrie, un procédé courant, fait de toutes pièces, et dans lequel il reste à l'appréciation personnelle, aux circonstances accidentelles, la moindre part possible.

Les insuccès fréquents sont pour lui une cause de ruine ; il ne résisterait pas à une trop longue incertitude des résultats.

Les procédés aux charbons sont-ils de nature à lui donner cette certitude à peu près constante et lui offrent-ils les moyens d'un travail normal continu, d'une régularité satisfaisante ?

Nous ne le pensons pas au moins, s'il s'agit de tous les genres de travaux industriels, sans exception, qu'embrasse aujourd'hui l'art du photographe.

Ainsi, bien que nous ayons vu des portraits admirablement réussis par le procédé avec simple ou double transport, nous ne croyons pas qu'il soit encore absolument facile d'obtenir toujours des positifs de portraits avec toutes les douceurs artistiques voulues.

Il y a moyen d'y arriver, puisque les cas de succès existent ; mais, il est encore des circonstances dans lesquelles, en dépit de toutes les précautions, on n'arrive pas au résultat désiré, à un résultat analogue à celui que fournit le tirage ordinaire au chlorure d'argent.

Voilà ce qui explique la lenteur des photographes vers un procédé appelé à rendre à notre art de si grands services. Mais, si nous laissons de côté les exceptions pour ne parler que des cas où le succès est normalement constant, nous devons être surpris que dans cette voie-là, dans la voie, par exemple, des reproductions des dessins des maîtres si brillamment inaugurée par M. Braun de Dornach, on n'ait pas créé en France des maisons de tirage d'épreuves au charbon. — En dehors du portrait, il y a tout à faire, paysages, monuments, reproductions de gravures, toutes choses auxquelles se prêtent admirablement les procédés de tirages stables tels qu'on les connaît.

Seraient-ce les brevets possédés par MM. Swan, Despaquis, Marion, qui deviendraient un obstacle à la vulgarisation de ces procédés? mais ces diverses maisons nous paraissent disposées, chacune en ce qui la concerne, à faciliter toute entreprise ayant pour objet l'exploitation des procédés au

charbon. Nous pouvons, quant à M. Marion, affirmer, parce que nous le tenons de bonne source, qu'il serait heureux de voir son procédé se vulgariser, et qu'il est disposé à faire tout ce qui dépendra de lui pour amener ce résultat.

Il veut, en dépit de ses brevets, agir avec la plus grande libéralité, ce dont nous aimons à le féliciter, pourvu qu'on lui exprime ses intentions dans les exploitations à faire.

Chacun attend qu'un plus audacieux donne l'exemple ; le mot *audacieux* est ici de trop, nous croyons que c'est *intelligent* qu'il faut dire, et nous espérons qu'il ne se passera pas longtemps encore sans que cet exemple soit donné.

Les procédés actuels de tirage au charbon, si complets qu'ils soient, sont encore imparfaits dans certains cas, nous le reconnaissons.

Ainsi, il y aurait lieu d'améliorer beaucoup le procédé Swan à cause des transports successifs qu'il exige et de l'obligation où l'on est de faire agir une forte pression pour obtenir une adhérence suffisante, puis aussi à cause de la série de manipulations qu'entraînent ces transports et l'enlevage des épreuves. Quoi qu'on en dise, ce procédé, quelque beaux que soient ses résultats, ne laisse pas que d'être compliqué, et s'il peut convenir à une

exploitation entreprise sur une grande échelle, il est difficile, pour de grandes épreuves, de l'adopter dans l'atelier d'un simple photographe ou d'un amateur.

Un progrès vers le perfectionnement a été fait en ce sens par M. Marion quand il a supprimé l'un des transports; outre l'économie de temps et d'argent qui résulte de cette simplification du procédé Swan, il faut aussi constater la plus grande certitude des résultats, puisque les causes d'erreur se trouvent de moitié réduites.

Nous n'y voyons, d'autre part, aucune cause d'infériorité relative sur le procédé Swan, parce que les opérations principales demeurent identiques, rien n'étant changé aux proportions convenables de la mixtion, au mode du développement, etc.

Au double point de vue de la simplification du procédé et de l'économie de temps et d'argent, nous devons donc accorder la préférence au procédé Marion.

Il nécessite, il est vrai, une petite complication : l'enlèvement du cliché transporté sur pellicule, mais c'est là, en y songeant bien, un véritable avantage.

Cette pratique devrait être adoptée dans tous les

laboratoires photographiques, ne serait-ce que pour la facilité de la conservation des clichés.

Déjà M. Woodbury l'avait conseillée; mais l'idée d'appliquer ces clichés pelliculaires à la photographie au charbon pour éviter un deuxième transport est l'une des plus heureuses qu'ait eue M. Marion, et elle constitue un des plus grands services qu'il ait rendus à l'art photographique.

Ce qu'il faut à ce procédé, comme aux autres analogues, c'est de se prêter d'une manière plus régulière aux tirages qui exigent des demi-teintes, des ombres légères, des douceurs sans contrastes trop saillants, c'est de ne pas exiger presque des clichés spéciaux. Toutes les causes d'insuccès à ce point de vue dépendent, selon nous, de la qualité de la gélatine et de la température de l'air ambiant au moment où sont faites les diverses manipulations. Nous avons constaté, par exemple, que, dans le midi de la France, en été, les mêmes opérations qui donnaient en hiver un plein succès ne produisaient que des résultats très-imparfaits et même inadmissibles.

Cela est général à tous les procédés au charbon, quels qu'ils soient, en leur état actuel. Il convient donc de chercher mieux encore, et ce mieux, nous l'espérons, ne se fera pas attendre.

Les tirages directs sur papier attendent aussi qu'on les rende plus parfaits par un véhicule mieux approprié au but à atteindre que les papiers actuels destinés à d'autres usages. Il faut ici une translucidité suffisante alliée à une complète absence de grain ou bien à un grain très-régulier.

Ce problème ne nous paraît pas difficile à résoudre, et nous ne cesserons d'en demander la solution tant qu'on ne l'aura pas trouvée. Le seul transport qui subsiste dans le procédé Marion se trouverait alors supprimé, et il suffirait de procéder toujours à la transformation du cliché sur glace en un cliché pelliculaire, que l'on tirerait sur le verso pour obtenir d'un seul coup l'image redressée.

C'est là qu'il faut en venir.

En attendant, et sauf quelques modifications dans les opérations, sauf surtout une simplification notable des procédés, les minutieuses observations de MM. Poitevin et Swan relatives à l'action de la lumière sur la gélatine bichromatée n'en resteront pas moins comme des monuments sur lesquels l'art des tirages au charbon devra s'appuyer longtemps encore.

IX

PRODUITS : GÉLATINE. — MATIÈRES COLORANTES. — SELS DE CHROME.

Gélatine. — Nous avons dit en débutant, d'après M. Poitevin, que la gélatine, l'albumine, la gomme, le sucre, l'amidon, sont impressionnés par la lumière quand ils sont additionnés d'un chromate alcalin ; mais la gélatine est, de toutes ces substances, celle qui est la plus généralement employée à la préparation du mélange coloré.

La gélatine du commerce est souvent impure et de qualités variables. Il est difficile de donner une règle pour la choisir ; en général, on doit donner la préférence à la gélatine qui fond bien et qui est aussi débarrassée que possible d'alun et de chaux.

L'alun, on le sait, est un obstacle à la solubilité de la gélatine. La gélatine commune, un peu colorée,

donne souvent de bons résultats, mais nous préférons conseiller l'emploi de la gélatine blanche, celle qui, au goût, a la saveur la moins désagréable, et dont d'ailleurs on se sert pour des usages culinaires.

L'un des inconvénients qu'a la gélatine animale, c'est de se ramollir et de se fondre même à une température peu élevée.

Nous avons signalé l'inconvénient d'opérer l'immersion des papiers préparés dans des bains d'eau et de bichromate dont la température atteindrait 20 à 25 degrés centigrades.

Pour obvier à cet inconvénient, fort grave dans les pays chauds, M. Wharton Simpson a pensé à une gélatine végétale qu'on extrait des goëmons de l'Océan, et dont on fait usage à Java, au Japon, pour remplacer, dans les préparations culinaires, la gélatine animale dont l'impressionnabilité par la chaleur élevée de ces régions rend l'usage impossible.

Cette gélatine végétale résiste à une température bien plus grande, et il faut atteindre environ 80 degrés centigrades pour obtenir sa dissolution complète.

Nous avons fait des essais sur cette substance, qu'on nous a vendue sous le nom de *gélatine du*

Japon, et nous avons, en effet, constaté avec bonheur que, à la température où nos manipulations ne marchaient plus régulièrement, nous obtenions avec cette matière végétale une régularité normale.

Il faut, en employant la gélatine du Japon, maintenir le bain de développement plus chaud. On obtient, par le fait de cette insolubilité moins grande, à une température suffisante pour fondre l'autre gélatine, une plus grande finesse dans les détails et les demi-teintes.

Le prix de cette gélatine du Japon est actuellement fort élevé, puisqu'elle est vendue à raison de 25 francs les 1 000 grammes, tandis que la gélatine ordinaire du commerce ne coûte que 5 francs pour la même quantité. Mais sans doute ce haut prix tient à la rareté de l'emploi de cette matière, et ce prix s'abaisserait beaucoup le jour où l'on en trouverait d'assez fort débouchés.

Matières colorantes. — Toutes les matières colorantes fixes peuvent être employées, pourvu qu'on les réduise à l'état de poudres impalpables.

On a toute latitude pour le choix des couleurs à adopter. Chacun pourra donc se laisser guider par son goût, par la nature de l'objet à reproduire.

Toutefois il est bon d'indiquer que la réduction en poudre impalpable de bien des substances ter-

reuses ou autres est chose difficile ou tout au moins longue à exécuter; il convient donc de laisser faire ce travail à des fabricants spéciaux et de se procurer les couleurs toutes broyées en poudre ou à l'état liquide.

La couleur noire est, en général, la couleur la plus employée. Il est deux sortes de noirs principaux :

1° Le noir de fumée, qui donne un ton assez semblable à celui des gravures et des impressions typographiques;

2° Le noir de Chine, qu'on doit surtout choisir pour les reproductions de portraits et d'images à demi-teintes douces et légères, parce qu'il est dans un état de division qui assure le mieux l'homogénéité des demi-teintes.

On le trouve à l'état de noir liquide, ce qui dispense de le préparer soi-même par la friction d'un bâton d'encre de Chine dans le fond d'un récipient.

Dans le premier et le deuxième cas, on peut couper la froideur du noir et lui donner plus ou moins d'éclat en l'additionnant soit de sépia, soit de purpurine, soit de telle autre couleur convenable au résultat désiré. Mais il est essentiel de ne mélanger ensemble que des matières également bien divisées et d'une densité telle qu'il ne s'établisse,

dans le mélange définitif, aucun précipité par séparation.

Les images seraient infailliblement tachées par des inégalités auxquelles on ne pourrait remédier.

M. Jeanrenaud cite M. Colcomb-Poignaut[1] comme un des fabricants de couleurs auxquels on peut s'adresser en toute confiance pour obtenir des teintes toutes préparées.

Les couleurs essayées par M. Jeanrenaud sont : la sépia[2], la purpurine, le bleu de Prusse et le noir de bougie, couleurs toutes inaltérables.

Elles sont broyées en pâte et enfermées dans des tubes qui en assurent la conservation à l'état humide.

On obtient, en les mélangeant les unes avec les autres, les diverses teintes que l'on peut désirer.

En général, il ne faut user que de matières colorantes insolubles, parce que celles qui se fondent dans l'eau teignent le fond des épreuves dans cer-

[1] M. Poignaut, successeur de M. Colcomb au *Spectre solaire*, quai de l'École, Paris.

[2] La sépia a la propriété d'insolubiliser promptement la gélatine sans aucune intervention de l'action lumineuse. Il convient, quand on veut l'employer, de ne faire les mélanges qu'au moment même d'en user.

tains cas et exposent à perdre une partie de l'intensité des images dans des bains prolongés[1].

Le graphite réduit en poudre produit l'effet de la mine de plomb.

La sanguine est très-heureusement employée à l'imitation de bien des cartons originaux.

Nous n'approuvons pas la tendance qu'ont quelques photographes vers l'imitation, avec des substances inaltérables, des tons que fournit la photographie courante. Pourquoi ne pas imiter plutôt le beau ton noir de gravure, avec une teinte un peu plus chaude si l'on veut, au lieu de retomber dans les couleurs violacées qui, si belles qu'elles soient, ont contre elles de rappeler trop les images altérables et dont la conservation est si douteuse.

C'est d'ailleurs ici, nous le répétons, une pure question de goût. A l'œuvre on reconnaîtra toujours les vrais artistes.

Sels de chrome. — D'après M. Wharton Simpson, on peut indifféremment employer pour obtenir l'insolubilité par l'action de la lumière des substances organiques susindiquées solubles à l'état ordinaire, soit de l'acide chromique, soit divers sels de chrome ; mais dans la pratique, et pour bien des

[1] De ce nombre sont les couleurs d'aniline.

raisons, il vaut mieux se servir des bichromates de potasse ou d'ammoniaque.

Le bichromate de potasse étant le moins cher est le plus généralement employé, mais le bichromate d'ammoniaque présente sur lui différents avantages. Il est un peu plus sensible, et les papiers sensibilisés par lui auraient, dit-on, une moindre tendance à l'insolubilité spontanée, ce qui assurerait leur plus longue conservation.

Cette dernière qualité paraît douteuse à l'auteur que nous venons de citer, et il lui semble, au contraire, que ce sel doit faciliter l'insolubilité spontanée de la mixtion.

Il base sa pensée sur l'opinion émise par M. Swan, relative à l'action nuisible de l'humidité sur le papier sensible, laquelle amène graduellement l'insolubilité. Or le bichromate d'ammoniaque est plus hygroscopique que le bichromate de potasse.

Un papier sensibilisé au bichromate d'ammoniaque sera donc plus apte à absorber de l'humidité que s'il était sensibilisé au bichromate de potasse ; mais ce qui constituerait au profit du bichromate d'ammoniaque un avantage important, c'est qu'il est soluble dans quatre fois son poids d'eau à 20 degrés, tandis que le bichromate de po-

tasse ne l'est à la même température que dans dix fois son poids.

On a proposé, comme offrant des avantages sur le bichromate de potasse seul, l'emploi d'un sel double de potasse et d'ammoniaque.

M. Emile Kopp, qui le premier l'a indiqué, le préfère comme bien plus convenable.

M. Carey Lea observe que son principal avantage résulte de ce qu'il est moins apte à une décomposition spontanée et d'une sensibilité à l'action de la lumière qui n'est pas moindre. Il n'est pas nécessaire de préparer un sel double d'ammoniaque et de potasse, mais il suffit de neutraliser une dissolution saturée de bichromate de potasse avec de l'ammoniaque en dissolution dans l'eau.

Les sels d'uranium ont quelquefois été proposés à la place des sels de chrome, mais leur action est bien différente et ne répond pas suffisamment aux exigences d'un procédé pratique.

En somme, le bichromate de potasse est bien suffisant, et c'est dans la généralité des cas le sel de chrome qu'il convient d'employer.

Théorie de l'action de la lumière sur les sels de chrome en présence d'une matière organique. — Il nous paraît utile, à propos des sels de chrome, d'indiquer ici comment ils agissent dans les pré-

parations du mélange organique et quelle est la réaction qui se produit sous l'influence de la lumière. Les opinions, à cet égard, présentent encore un certain caractère d'incertitude, et les divers expérimentateurs qui ont étudié cette question n'attribuent pas à la même raison le fait de l'insolubilité produite dans un mélange d'une matière organique et d'un sel de chrome par l'action de la lumière.

Mungo Ponton l'attribuait à la mise en liberté de l'acide chromique, lequel se combinerait avec le papier.

M. Becquerel était aussi amené à croire que l'insolubilité était produite par une combinaison entre l'acide chromique libre et l'encollage du papier.

On a plusieurs fois émis l'opinion que la gélatine devenait insoluble par son mélange avec de l'acide chromique.

M. Wharton Simpson n'est pas de cet avis, et il affirme que de l'acide chromique peut être employé au lieu d'un bichromate pour opérer la mixtion, l'insolubilité, dans ce cas-là, ne résultant que de l'action de la lumière.

Une pensée paraît prévaloir à ce sujet, c'est que, durant la décomposition produite par la lumière,

de l'oxygène est mis en liberté, et l'oxydation de la gélatine est la cause de l'insolubilité. M. Poitevin pense qu'au moment de la décomposition produite par la lumière, il se forme un sel organique de potasse et de l'oxyde de chrome, combinaison qui est insoluble.

Mais M. Wharton Simpson fait remarquer que la présence d'un sel de potasse ou de toute autre base alcaline n'est nullement utile à la réaction.

Les recherches de M. Swan ont amené la connaissance de plusieurs faits importants d'où résulte une explication assez claire du phénomène de l'insolubilité du mélange de gélatine et de bichromate impressionné par la lumière ; il assure qu'en mélangeant un sel de sesquioxyde de chrome avec de la gélatine, de la gomme, de l'albumine, on obtient une composition absolument insoluble.

La réaction sur la gélatine serait la plus frappante. Il suffit pour la vérifier d'ajouter quelques gouttes d'une dissolution de chromate d'alun à une solution de gélatine ; celle-ci se coagule et devient complétement insoluble.

Le sel de chrome paraîtrait se combiner chimiquement avec la gélatine, car un lavage dans l'eau n'en révèle aucune trace.

Cette découverte a conduit M. Swan à plusieurs applications spéciales. Ainsi il se sert de cette propriété des sels de sesquioxyde de chrome pour rendre insoluble l'enduit de gélatine sur lequel a été transportée l'image définitive ; il l'emploie aussi à produire la rapide coagulation de l'encre gélatineuse et l'insolubilité parfaite de l'image dans les épreuves obtenues par l'impression héliographique en relief.

En faisant agir sur le mélange insoluble de gélatine et de chrome un corps oxydant, tel qu'une solution d'hypochlorite de chaux, il ramène la solubilité, ce qui conduit M. Swan à formuler l'explication de la réaction qui se produit durant l'impression des images au charbon ainsi qu'il suit :

Durant l'exposition à la lumière, l'acide chromique du bichromate est désoxydé et prend un caractère basique, l'oxyde de chrome ou le sel d'oxyde de chrome qui résulte de cette désoxydation se combine avec la gélatine et forme une combinaison insoluble. Quant à l'oxygène de l'acide chromique, on ne sait ce qu'il devient. Quelques expérimentateurs pensent qu'il va former de l'acide carbonique, mais il est bien évident surtout, que, comme on le pensait, la gélatine ne devient pas insoluble en s'oxydant.

On ne saurait trop étudier la véritable raison chimique de l'insolubilité produite sous l'action de la lumière, parce que dans cette réaction gît le procédé au charbon tout entier. La connaissance parfaite de la vraie réaction peut seule conduire à une pratique intelligente et au perfectionnement d'un procédé appelé à rendre de si grands services.

Pour compléter cette étude des sels de chrome, nous empruntons encore au si remarquable ouvrage de M. Wharton Simpson quelques considérations relatives aux effets physiologiques de ces sels.

Action des sels de chrome sur la santé. — Les sels de chrome contiennent un poison actif, mais on observe un bien petit nombre de cas d'empoisonnement par cette substance, malgré son emploi très-répandu dans l'industrie.

Le docteur Cloet, qui a fait une étude toute spéciale de la santé des ouvriers employés à la fabrication des bichromates, indique que, pris à l'intérieur, ces sels ne sont pas aussi vénéneux que le cyanure de potassium et ne produisent pas, comme cette dernière substance, l'empoisonnement en quelques minutes, puisqu'il en faut environ quinze grains pour causer la mort d'une personne adulte.

Mais ils sont surtout dangereux lorsqu'on les met en contact soit avec les membranes muqueuses, soit avec une écorchure, même faible, de la peau; il s'ensuit des ulcérations graves, persistantes, déterminant la destruction complète de la partie attaquée.

On doit remarquer toutefois, comme correctif à cette effrayante menace, que, lorsqu'on en use avec précaution, on n'a à redouter aucune espèce de danger, car il est sans aucune action nuisible sur la peau lorsqu'il n'y existe aucune déchirure, aucune absorption ne se produisant, si ce n'est par les membranes muqueuses ou par une plaie quelconque.

Les photographes agiront donc avec prudence en évitant tout contact d'un bichromate avec des écorchures ou lésions de la peau, en évitant aussi de porter leurs doigts imprégnés d'un sel de chrome soit au nez, soit aux yeux.

Dans le cas d'un empoisonnement interne, on recommande comme antidote de l'émétique et du carbonate de magnésie mêlés avec de l'eau à consistance de crème.

X

CAUSES D'ERREURS ET REMÈDES.

A l'ouvrage si intéressant sur les procédés au charbon de M. Wharton Simpson nous empruntons encore un chapitre, qui nous paraît devoir résumer convenablement l'ensemble des prescriptions que nous avons données en exposant les divers procédés de tirage des positifs au charbon. Nous ne pouvons faire mieux que de citer les diverses causes d'erreurs prévues et décrites par ce photographe distingué, et d'adopter les conseils qu'il donne pour les corriger autant que possible ; ces causes d'erreurs sont ici, comme dans tous les procédés, assez nombreuses, mais il en est beaucoup qu'il suffit de signaler une fois pour qu'on les évite toujours, pour peu qu'on y prenne soin. Nous les énumérerons dans l'ordre adopté par M. Wharton Simpson.

Insolubilité spontanée des préparations. — Cette insolubilité provient principalement de la lenteur du séchage ou d'un séjour prolongé dans un endroit humide.

L'addition d'une substance telle que la glycérine (comme dans la méthode de M. Jeanrenaud), destinée à retarder le séchage, peut favoriser l'insolubilité spontanée.

La chaleur combinée avec l'humidité accroît cette tendance.

L'emploi d'un excès de bichromate de potasse ou une immersion trop prolongée dans une solution de bichromate produisent aussi cet inconvénient.

L'immersion dans de l'eau très-chaude, avant le développement, expose quelquefois à l'insolubilité spontanée; c'est pourquoi, dans l'emploi du procédé Marion, nous préférons la coagulation de l'albumine par l'alcool à celle par l'eau bouillante.

L'insolubilité spontanée peut aussi se produire dans une atmosphère viciée, dans celle, par exemple, qui résulte de la combustion du gaz de l'éclairage.

On prétend qu'il y a des qualités de gélatine naturellement insolubles, mais le fait mérite confirmation.

Il est encore un cas d'insolubilité tenant à une cause accidentelle, mais qu'il est utile de signaler. Le fait se produit quand on verse à la surface d'une glace couverte de mixtion impressionnée du collodion normal additionné de quelques gouttes d'huile de ricin; vainement après essayerait-on de développer l'image.

Lenteur du développement. — Les mêmes causes qui produisent l'insolubilité spontanée amènent, lorsqu'elles existent à un degré moindre, un retard, au développement, dans la dissolution de la gélatine non impressionnée. En général, plus la dessiccation a été rapide, plus elle est complète, et plus vite se dissout dans le bain d'eau chaude, la gélatine non attaquée par la lumière, et plus complet aussi est le développement.

Quand le développement est lent, il faut employer de l'eau plus chaude, mais seulement après avoir eu soin de débarrasser la couche, dans l'eau tiède, de tout le bichromate libre qu'elle contenait.

Un développement trop prolongé, pour les épreuves sur papier direct, finit par attaquer les fibres du papier et par les désagréger; il en résulte une image sans vigueur.

Formation sur la couche de gélatine colorée de cristaux de bichromate de potasse. — Quand on

prolonge trop longtemps le séjour d'une feuille gélatino-charbonnée dans une dissolution saturée de bichromate de potasse, le sel se cristallise à la surface lors de la dessiccation, et le papier ne peut plus servir. Il faut donc, pour éviter cet inconvénient, employer une solution moins saturée et surtout ne pas laisser trop durer le temps de l'immersion.

Développement inégal. — Si dans le bain d'eau chaude, tandis que le papier est mis à flotter, on laisse deux parties de la surface supérieure se découvrir et se dessécher; si encore, quelques parties du papier qui portait la mixtion se détachent les premières et assez longtemps avant que l'action directe de l'eau chaude atteigne toute la surface du mélange, il en résulte des inégalités dans le développement, les parties attaquées les dernières demeurent plus foncées, et il n'est plus possible de corriger ces inégalités, même par un développement plus prolongé, il faut donc opérer avec une grande uniformité pour obtenir une image d'une valeur partout bien égale.

Boursouflures durant le développement. — Elles se produisent si, en appliquant le papier impressionné contre le papier caoutchoucté, on n'a pas obtenu un contact parfait sur tous les points des

surfaces rapprochées. Il en résulte des taches sur l'image terminée. Pour obvier à ces taches, il est indispensable d'user d'une forte pression au moment du montage des feuilles qui précède le développement.

Excès d'exposition. — Une épreuve surexposée se développera lentement et finira par rester trop foncée si on la traite comme d'ordinaire.

Quand tout le sel de chrome a été enlevé, on doit élever la température de l'eau et l'on arrive, par un séjour assez prolongé dans l'eau chaude, à réduire notablement l'intensité de l'image.

M. Swan a remarqué qu'une courte immersion dans une très-faible solution de chlorure de chaux ou d'hypochlorite de soude, ou dans de l'eau chlorée, descend rapidement le ton de l'épreuve par le fait de la décomposition d'une partie du mélange insoluble, lequel reprend ses premières conditions de solubilité. La réaction est toutefois trop énergique pour être employée dans la pratique usuelle.

Il vaut mieux, en général, quand l'épreuve n'est pas trop surexposée, recourir à un séjour plus long dans une eau plus chaude que d'ordinaire.

Manque d'exposition. — Dans ce cas-ci, le développement est très-rapide, et l'on voit bientôt

disparaître les demi-teintes et les parties légères de l'image. Il n'est aucun moyen de rémédier à ce défaut quand il est trop prononcé, mais, dans une certaine limite, on peut arrêter un peu l'effet de dureté qui se manifeste en plongeant aussitôt l'épreuve dans de l'eau froide, puis on continue le développement lentement, dans une eau à peine chaude, juste assez pour conserver le pouvoir de dissoudre la gélatine non impressionnée.

Le meilleur remède à un pareil défaut, quand il est trop apparent, c'est de tenter une nouvelle épreuve en exposant davantage.

Images faibles et sans relief. — Quand d'un bon cliché négatif on n'obtient qu'une image faible, cela peut provenir de l'emploi d'une mixtion qui contenait une trop faible proportion de matière colorante, ou d'une couche de préparation ancienne et partiellement décomposée par un séchage lent.

Si le négatif est faible, on obtiendra une image vigoureuse en usant d'un mélange fortement coloré. On peut avec un mélange composé des proportions ordinaires obtenir un accroissement de vigueur en sensibilisant seulement le côté du papier, au lieu d'immerger le tout dans le bain de bichromate.

L'impression en plein soleil permet d'obtenir de la vigueur.

Dureté et contrastes exagérés. — Ces imperfections peuvent résulter de l'emploi d'un négatif défectueux, ou bien de l'usage mal entendu d'une eau trop chaude pour une épreuve manquant un peu de pose, ou bien encore de l'emploi d'un mélange, contenant une forte proportion de matière colorante, mis en présence d'un cliché trop peu exposé.

La sensibilisation du mélange, en l'opérant seulement sur le côté de la couche, doit tendre à produire de la douceur, même avec un négatif intense.

M. Swan conseille, dans le cas où un cliché donne trop de dureté, d'exposer un instant l'épreuve à la lumière diffuse, de manière à produire une teinte générale très-légère qui, sans voiler l'image d'une manière apparente, recouvrira toutes les duretés et donnera ainsi plus de douceur à l'ensemble.

Portions de l'image qui se déchirent au moment du transport. — Cela peut venir de ce que le papier de transport a été inégalement enduit de gélatine ou de ce que le papier ou le carton sur lesquels l'image est transportée ont été imparfaitement humidifiés, et encore de ce que le collage n'était

pas sec au moment de l'enlèvement du papier caoutchoucté, enfin de taches provenant du contact des doigts. En pareils cas, indiquer les causes c'est fournir le remède.

Teinte verdâtre dans les noirs. — Ce défaut est causé par l'insuffisance du lavage de l'épreuve qui contient encore des traces de bichromate.

Sensibilité inégale. — Elle vient d'une imprégnation inégale de la couche de gélatine par la solution de bichromate. Si, quand on immerge la préparation, une de ses parties reste à sec, tandis que le reste est mouillé, cette partie sera moins sensible et formera une tache claire sur l'image.

Si le papier gélatino-charbonné est sorti du bain de bichromate de manière à entraîner sur le dos de la feuille des traînées de la dissolution, il se formera sur l'image, dans les parties correspondantes à ces traînées, des taches plus sombres que l'ensemble de l'épreuve.

La fixation d'une bande de papier buvard sur le bord inférieur du papier sensible immédiatement après qu'il a été mis à sécher, facilite le départ de l'excès de solution bichromatée et égalise la sensibilité.

Quand on opère le tirage direct sur papier, il convient, pour égaliser la sensibilité, d'impres-

sionner en posant le papier sur le bain et non le côté gélatiné, surtout quand on a posé la couche au pinceau.

On n'obtient jamais une sensibilité bien égale en sensibilisant au pinceau. L'emploi de la cuvette à cette opération est absolument indispensable[1].

Dissolution de la couche de gélatine pendant la sensibilisation. — Ce fait se produit quand la solution de bichromate est trop chaude et quand on prolonge trop l'immersion du papier préparé. En été il faut maintenir la solution de bichromate aussi fraîche que possible et ne procéder à la sensibili-

[1] Notre intelligent ami et collaborateur M. Arthur Taylor conseille d'appliquer la feuille à la surface d'une mixtion contenue en quantité convenable dans une cuvette et maintenue au bain-marie à une température telle qu'elle soit assez voisine du point de coagulation. On applique le papier de manière à ne provoquer qu'un contact rapide de tous les points de la feuille avec la mixtion, après quoi on l'étend sur une surface horizontale pour poser sur ses bords un cadre en bois. L'adhérence de la gélatine à ce cadre suffit pour amener la tension complète et parfaite de la feuille une fois sèche, et cette adhérence n'est pas telle qu'on ne puisse séparer ensuite le cadre de la feuille desséchée, sans qu'aucune déchirure en résulte. Ce mode nous paraît le meilleur. On agit de même au moment de la sensibilisation : la mixtion, humidifiée de nouveau par le bain de bichromate, redevient encore susceptible d'adhérence, et la séparation du cadre, après dessiccation, s'effectue avec la même rapidité.

sation que dans un appartement très-frais aussi.

L'emploi de la *gélatine du Japon* conseillée plus haut, p. 115, peut être un remède à cet inconvénient et permettre de travailler dans des températures plus élevées.

Taches noires. — Si un papier préparé est impressionné dans une trop forte pression, on remarque que des taches noires se produisent dans les demi-teintes. Cela se produit surtout quand la couche n'est pas parfaitement plane et quand la pression dans le châssis-presse est non-seulement trop forte, mais surtout inégale, par suite d'un tampon grossier.

Aspect pointillé de l'image après le transport définitif. — Cet aspect se produit quand les manipulations du transport n'ont pas été parfaitement exécutées, le papier étant trop humide, ou bien la pression ayant été trop légère, ou bien enfin le drap de feutre s'étant trouvé trop faible pour répartir également la pression sur toute la surface de l'épreuve.

Telles sont les principales causes d'erreur; il en est certainement bien d'autres encore, mais les expérimentateurs sauront bien les éviter ou les corriger une fois qu'ils posséderont parfaitement la pratique générale de ces procédés.

XI

TIRAGES AU CHARBON
PAR LA GRAVURE ET LA LITHOGRAPHIE HÉLIOGRAPHIQUES.

En débutant nous avons exprimé notre intention de nous occuper dans le cours de ce travail des impressions inaltérables provenant seulement de l'action de la lumière sur un sel de chrome ajouté à une substance organique mucilagineuse.

Ce n'est pas qu'il n'existe d'autres méthodes d'impression au charbon, mais elles n'ont pas été reconnues assez pratiques pour être industriellement adoptées. Ainsi, dès 1855, nous expérimentions nous-même, avec succès, le procédé, au perchlorure de fer et acide tartrique, indiqué par M. Poitevin. Ce procédé, fort ingénieux, présentait des difficultés qui devaient le faire abandonner, sinon dans tous les cas, au moins dans l'industrie courante.

Les procédés aux sels de chrome, beaucoup plus réguliers et praticables d'une manière plus commerciale, devaient naturellement mériter la préférence. — Cette réaction de la lumière sur les mélanges de gélatine bichromatée devait d'ailleurs devenir aussi la base de divers procédés d'impression par la lithographie et la gravure héliographique.

M. Poitevin, qu'il faut toujours citer puisqu'il est le père de tous ces procédés, a découvert la propriété qu'a la gélatine bichromatée, impressionnée à travers un cliché, de ne retenir l'encre grasse que dans les parties insolubles et c'est sur cette propriété qu'est basée la lithophotographie dont il a été fait depuis et dont il est fait encore aujourd'hui de si remarquables applications. Seulement, nous le dirons avec regret, il semblerait que ce mode de *tirage* subisse un moment d'arrêt dans sa marche vers le progrès, nous n'avons pas remarqué qu'il ait été sensiblement modifié et surtout amélioré dans ces dernières années, et les spécimens sortis des ateliers de M. Lemercier ne nous semblent pas différents aujourd'hui de ce qu'ils étaient il y a cinq ou six ans.

La gravure héliographique est l'objet d'une étude plus continue, et l'on est là en pleine voie de succès pratique.

C'est encore à l'aide de la gélatine bichromatée qu'on arrive à la formation de clichés héliographiques d'où l'on peut tirer des séries d'épreuves, par l'effet d'un encrage et d'une pression typographique et sans le secours ultérieur des rayons lumineux.

Bien importante en vérité est la question de la gravure héliographique, puisque c'est à ce procédé, perfectionné et complété, qu'appartient l'avenir de la photographie industrielle.

Nous ne décrirons pas ici les diverses sortes de gravures héliographiques qui ont été publiées dans ces derniers temps, tel n'est pas le but de ce travail; nous nous bornerons à jeter un rapide coup d'œil sur l'état actuel de ces procédés.

Le plus parfait, selon nous, parce qu'il est celui qui permet d'obtenir le plus constamment des épreuves d'une valeur commerciale, est le procédé Woodbury, dont l'application en grand est déjà faite en Angleterre et le sera bientôt en France, où M. Bingham doit en faire l'objet d'une exploitation spéciale.

S'il ne s'agissait que d'obtenir des épreuves d'après des dessins au trait, plusieurs méthodes de gravures héliographiques pourraient lutter de valeur entre elles, mais quand il faut reproduire des

demi-teintes continues, d'une grande douceur, il est urgent de procéder de la manière indiquée et pratiquée par M. Woodbury. Cet inventeur obtient, en effet, des images aussi modelées que possible sans le moindre trait et sans l'intervention d'aucun grain ; ce sont des images absolument analogues à celles que fournissent les procédés de tirage avec action directe de la lumière ; M. Woodbury ne fait agir qu'une fois la lumière, toujours sûr de la gélatine bichromatée, pour obtenir une épreuve avec des creux et des reliefs dans lesquels il moule une contre-épreuve en métal malléable et susceptible de former ainsi une véritable planche, propre au tirage typographique.

Seulement, et c'est en ceci que le procédé Woodbury l'emporte sur les autres procédés d'héliogravure, tandis que les planches formées sur cuivre ou sur tout autre métal, ne donnent des demi-teintes qu'à la condition de recevoir un grain spécial, dans le procédé Woodbury, les divers degrés d'intensité de l'image s'obtiennent par des épaisseurs plus ou moins grandes de la couche de gélatine colorée qui constitue l'image. En un mot, la profondeur des creux de la contre-épreuve, correspondant aux noirs plus ou moins intenses, se répercute sur le papier destiné à supporter l'é-

preuve, par des couches plus ou moins épaisses, déposées à sa surface, de gélatine convenablement colorée. De là, la possibilité d'obtenir la teinte la plus légère avec l'unité d'épaisseur de couche, et d'arriver à des tons très-foncés, en multipliant ces unités d'épaisseur, soit la profondeur de la couche colorée.

Ce procédé seul est dans le vrai. On peut bien, avec les ingénieux procédés d'héliogravure de MM. Placet, Armand Durand, Garnier, Baldus, Nègre et autres, obtenir des applications spéciales, mais aucune de ces méthodes, quelque ingénieuse qu'elle soit, ne répond aux besoins divers de l'art photographique en général comme le mode de gravure héliographique de M. Woodbury, le plus convenable surtout à l'obtention des demi-teintes et par suite à la reproduction des portraits photographiques.

Il y a, même en ce qui concerne le procédé Woodbury, encore beaucoup à faire pour que la gravure héliographique ait dit son dernier mot. On ne saurait donc attacher trop d'importance à la moindre des améliorations faite en vue de son progrès. En ce qui nous concerne, nous avons la conviction qu'elle est un des plus sérieux désiderata de l'art photographique, mais elle n'ac-

querra de valeur vraiment industrielle que le jour où toute épreuve négative pourra facilement être transformée en une planche de gravure d'où sera tiré, sans aucun secours ultérieur aux rayons solaires, un nombre illimité d'épreuves positives. Il ne s'agit pas seulement d'y arriver quelquefois, mais toujours et d'une manière parfaite, économique et constante. Le problème sera alors entièrement résolu.

XII

ROLES RESPECTIFS DE LA GRAVURE HÉLIOGRAPHIQUE ET DES TIRAGES DIRECTS AU CHARBON.

Il ne faut pas perdre de vue que, à côté de l'avenir sérieusement industriel réservé à la gravure héliographique se place une autre exigence, c'est celle de l'art photographique appliqué dans des proportions plus restreintes et tellement, qu'il deviendrait impossible, soit industriellement, soit dans les travaux d'amateur, d'en venir à l'exécution d'une planche propre à la gravure héliographique.

Il faut, dans certains cas, avoir à sa disposition un procédé de laboratoire moins difficile à pratiquer et bien plus direct que ne le sont les procédés d'héliogravure quels qu'ils soient, parce qu'ils exigent des hommes et des outils spéciaux.

Il faut à l'amateur un mode de reproduction des images qu'il puisse pratiquer partout, avec des

papiers et produits industriellement préparés, de telle sorte que le travail mécanique soit pour lui aussi réduit, aussi simplifié que possible. Il faut qu'il puisse obtenir les résultats qu'il désire sans machines spéciales coûteuses et embarrassantes, sans une difficulté opératoire trop grande, sans qu'il lui soit nécessaire d'une longue expérience des procédés pour atteindre à une grande habileté dans l'exécution, toutes choses requises par l'art de la gravure, qu'elle soit ou non héliographique.

Admettons, en effet, qu'il soit simple et aisé d'obtenir une planche parfaite sur cuivre et qu'il n'y ait plus qu'à tirer les épreuves : peut-on le faire soi-même, chez soi ? Non, il faut nécessairement recourir à un imprimeur, et encore tout imprimeur n'est-il pas en état de tirer toute gravure ; il y a peu d'ouvriers capables d'exécuter ce travail avec toute la perfection désirable, et la province surtout en est fort dépourvue. C'est là déjà une grande considération, quand on songe que les héliogravures, par leur peu de profondeur et l'absence de traits, présenteront toujours une très-grande difficulté à l'encrage.

Mais il est d'autres motifs pour désirer à côté de la gravure héliographique un autre procédé stable plus facile, ce sont :

L'inutilité de se livrer à toutes les opérations délicates de la transformation en cliché galvanoplastique d'un cliché sur glace dont on n'aurait que quelques épreuves à tirer ;

La difficulté encore trop grande d'arriver à l'obtention d'une planche sur cuivre bonne au tirage, même pour des images où il n'y a que du trait.

Ces motifs sont suffisants pour appuyer notre conviction, que l'on doit laisser la gravure héliographique aux hommes spéciaux, et pousser à la vulgarisation d'une méthode pratique qui, tout en fournissant des images d'une égale stabilité, n'exige ni outillage coûteux et encombrant, ni notions scientifiques très-étendues, ni longue expérimentation des procédés, ni obligation de recourir à des ouvriers spéciaux et d'une habileté rare ; d'une méthode qui, quoique encore imparfaite pour certaines applications, n'en fournisse pas moins, pour d'autres, des résultats immédiats très-beaux, plus beaux même que ceux que l'on obtiendrait sur papier positif au chlorure d'argent.

C'est pourquoi, tout en faisant des vœux ardents pour le progrès de la gravure héliographique, nous croyons utile de recommander l'étude et la pratique des procédés d'impression directe que nous avons décrits, avec tous les détails possibles, dans ce traité.

Ces procédés constitueront le mode d'impression le plus avantageux à adopter pour les photographes praticiens qui n'auront pas à tirer un grand nombre d'épreuves de tel ou tel cliché ; ils seront pour les amateurs le meilleur moyen d'arriver à l'obtention de quelques épreuves de portraits, de vues, de monuments et de reproductions, sans recourir à des intermédiaires, sans avoir le souci, en opérant eux-mêmes, de se livrer à des manipulations trop délicates, exigeant une pratique trop longue et trop spéciale.

Selon nous, le tirage direct des épreuves au charbon et l'héliographie sont deux modes d'obtention d'épreuves inaltérables offrant chacun leur somme d'utilité respective, ils appartiennent tous les deux à l'avenir ; l'un, la gravure héliographique pour les opérations d'un tirage multiple ; l'autre, celui de l'impression directe, pour les tirages en nombre restreint et pour lesquels il importe moins de réduire la durée des manipulations.

Les procédés Swan, Marion, etc., que nous avons décrits, appartiennent à cette dernière catégorie. Nous les recommandons spécialement à la pluralité des photographes amateurs et praticiens parce que tous auront à réclamer leurs services, parce que tous, dans leur pratique opératoire, fût-ce

même pour en venir à la gravure héliographique, basée sur l'action de la lumière sur la gélatine bichromatée, ont ou auront besoin de connaître les précieux renseignements relatifs aux diverses réactions spéciales et techniques dont la connaissance de ces procédés nous donne la clef.

Notre tâche est maintenant terminée, nous désirons que de nombreux et rapides progrès dans les méthodes de tirage au charbon les rendent bientôt tellement imparfaites, qu'il y ait lieu de la compléter par une nouvelle publication.

Propagateur zélé de ces méthodes de tirage, les seules vraies, parce qu'elles ont l'inaltérabilité des épreuves pour objet, nous nous remettrons à l'œuvre avec bonheur, puisque nous aurons à constater alors une nouvelle série d'améliorations, puisqu'il nous sera permis d'affirmer, les preuves en mains, que nos espérances n'étaient point illusoires quand nous prédisions, pour un temps prochain, de nouveaux et splendides perfectionnements dans l'art du dessin par la lumière solaire.

SUPPLÉMENT.

ACTINOMÈTRE DE M. ARTHUR TAYLOR.

M. Arthur Taylor vient d'imaginer un nouvel actinomètre dont les dispositions ingénieuses méritent de fixer l'attention du monde photographique. Cet appareil, selon l'auteur, est encore susceptible de perfectionnement. Nous le décrivons en nous attachant surtout à en faire saisir le principe.

Un bloc de bois rectangulaire, ayant 108 millimètres de longueur, 58 millimètres de largeur et 41 millimètres d'épaisseur, est percé dans le sens de cette dernière dimension, de huit trous de 20 millimètres de diamètre. Ces perforations traversent le bloc de part en part, et sont disposées sur deux rangées parallèles. Une des extrémités de chaque perforation est fermée par un diaphragme mince, en métal; elles forment un groupe

de cellules mesurant 40 millimètres de profondeur. Chaque diaphragme est percé d'un certain nombre d'orifices ayant tous très-exactement le même diamètre, mais dont le nombre diffère pour chaque diaphragme. Dans l'instrument actuellement décrit le diamètre des orifices est de 2 millimètres. Le premier diaphragme porte trois orifices, le deuxième, quatre, et successivement six, huit, dix, treize, seize, jusqu'au huitième qui en a vingt.

Si, dans cet état, l'instrument est posé du côté des ouvertures pleines des cellules, sur un morceau de papier sensible, les diaphragmes percés de trous en nombre divers se trouvant exposés à la lumière diffuse, cette lumière, pénétrant par les orifices, agira sur le papier avec une intensité proportionnelle au nombre de ces derniers, de sorte que le papier se trouvera impressionné de deux rangées de cercles colorés, du diamètre des cellules et formant une échelle de teintes graduées.

Il était à supposer que l'intensité de l'action dans chaque cellule serait dans la proportion directe du nombre d'orifices existant dans le diaphragme correspondant, et que si, par une exposition à une lumière constante pendant un temps donné, un certain degré de coloration était obtenu,

par exemple, sous le diaphragme à douze orifices il faudrait, pour produire la même teinte, le double du temps sous le diaphragme à six orifices et le triple sous celui à quatre. En un mot que, pour produire la même teinte sous chaque cellule, le temps d'exposition nécessaire multiplié par le nombre d'orifices de la cellule serait une somme constante.

L'expérience démontre que les indications données par l'instrument sont sensiblement conformes à ces prévisions ; mais avant de préciser la nature de ces essais de contrôle, il convient de compléter la description de l'appareil par celle de quelques accessoires dont il est muni.

Une des applications principales de l'actinomètre devant être l'indication des expositions nécessaires pour le tirage des épreuves au charbon, et ce tirage pouvant se faire à la lumière directe du soleil, il était essentiel de mettre l'instrument en état de fonctionner dans ces conditions. Or, dans l'état où le montre la description qui précède, il ne pourrait servir, car chaque cellule étant en réalité une petite chambre noire, si l'instrument était tourné vers le soleil, chaque orifice des diaphragmes projetterait sur le papier sensible une image de l'astre ou de tout autre corps lumineux vers lequel serait

dirigé l'appareil. Par conséquent, ce papier, au lieu d'être impressionné d'une teinte uniforme dans chaque cellule, présenterait une série d'images plus ou moins confuses des objets extérieurs. Cet inconvénient est complétement détruit en plaçant devant et en contact avec les diaphragmes une plaque de verre mince et parallèle très-finement dépolie, ou *doucie* sur les deux faces. Avec cette addition, les teintes sont uniformes dans toute leur étendue.

Pour mesurer l'intensité de la coloration, il est nécessaire de la comparer soit avec une échelle de teintes graduées, soit avec une teinte unique et constante à laquelle toutes les observations seraient reportées. C'est cette dernière méthode qui a été adoptée comme étant de beaucoup préférable à plusieurs points de vue. Elle peut très-commodément s'appliquer de la manière suivante : une petite feuille de papier de la dimension de l'épreuve est colorée de façon à présenter, dans toute son étendue, une des teintes par lesquelles passe le papier sensible sous l'influence de la lumière, et que nous pouvons qualifier de *teinte normale*. Ce papier est percé d'une série d'ouvertures circulaires de 8 millimètres de diamètre, dont la position correspond aux axes

des cellules. Cet écran étant superposé à l'épreuve, les ouvertures se juxtaposent aux cercles colorés, et il est alors facile de déterminer, au premier coup d'œil, la teinte qui, vue à travers les ouvertures de l'écran, correspond le plus exactement à la teinte de ce dernier, c'est-à-dire à la *teinte normale*.

Cette comparaison des teintes se fait encore plus commodément à travers un verre jaune, d'abord parce que cela permet de lire l'indication en plein jour, et aussi parce que les teintes étant vues à travers le verre jaune, les petites différences de nuance qui peuvent exister entre la *teinte normale* et celle de l'épreuve disparaissent, le verre jaune remplaçant ici la lampe *mono-chromatique* employée par Roscoe dans un but analogue. Le verre employé doit être d'un jaune clair. L'écran teint est appliqué sur sa surface extérieure, ou, ce qui est peut-être mieux, la *teinte normale* est peinte sur le verso du verre jaune.

Une planchette à charnières ferme les ouvertures des cellules; c'est entre cette planchette et le corps de l'instrument que se place le papier sensible. Ce dernier est fixé à la planchette par deux points en cire molle.

Dans le but de déterminer si les espaces de temps

nécessaires pour obtenir la teinte normale étaient bien, dans une lumière constante, en raison inverse du nombre d'orifices dans les diaphragmes correspondants, un certain nombre d'expériences ont été faites en exposant l'actinomètre à la lumière directe du soleil au mois de juillet, à midi, par un temps parfaitement clair et exempt de nuages. Dans ces conditions, chaque série d'observations ne durant pas plus de dix ou de quinze minutes, la lumière peut être considérée comme constante, et les indications de l'instrument ont présenté une concordance presque absolue avec la loi ci-dessus énoncée. Des expériences faites à la lumière diffuse ont donné des résultats semblables. Toutefois l'auteur se propose de construire un nouvel instrument du même système, mais plus complet, et fait avec plus de perfection que celui qui est décrit ci-dessus, afin de déterminer, par une suite d'expériences plus étendues, le degré d'exactitude dont ce moyen de mesurer l'action chimique de la lumière est susceptible.

On pourrait sans doute substituer aux diaphragmes à orifices égaux en nombre différents des diaphragmes à orifice unique et de diamètres variant suivant une certaine progression. Mais le premier mode de construction paraît préférable

comme étant plus facile à exécuter avec une précision suffisante, et aussi parce qu'il élimine la cause d'erreur qui pourrait résulter de la diffraction produite par les bords des orifices. Avec les orifices multiples, la diffraction est proportionnelle à l'aire totale des orifices, ce qui n'aurait pas lieu si le diamètre était variable.

Pour assurer l'égale répartition de la lumière sur l'épreuve, les orifices sont inscrits dans un cercle de 15 millimètres environ. Et afin de diminuer la réflexion de la lumière par les parois des cellules, elles sont rendues rugueuses et sont, ainsi que les diaphragmes, recouvertes d'un noir mat.

Le diamètre des orifices, leur nombre et la distance entre les diaphragmes et l'épreuve pourront varier suivant l'usage particulier auquel peut être destiné l'instrument. Il est évident que la rapidité de l'action variera à peu près dans la raison inverse des carrés des distances entre le diaphragme et l'épreuve. L'auteur s'est même occupé de construire un actinomètre basé sur ce dernier principe, composé de tubes à coulisse gradués portant à un bout un diaphragme percé et à l'autre la surface sensible, en un mot, une petite « chambre noire » à tirage gradué, munie d'un simple orifice en guise d'objectif. Mais ce système

de construction a été mis de côté, au moins momentanément, comme devant être moins exact et moins commode que l'instrument qui vient d'être décrit.

L'application de l'actinomètre au tirage des épreuves est fort simple. L'instrument étant exposé en même temps et dans les mêmes conditions d'éclairage qu'un cliché, on fait une série d'épreuves d'essai de ce dernier en notant sur chaque épreuve non pas le temps d'exposition, mais simplement le degré marqué par l'actinomètre, c'est-à-dire le nombre d'orifices du diaphragme sous lequel le papier sensible a pris la *teinte normale* (ce nombre doit se trouver inscrit sur l'ouverture correspondante de l'écran). Les épreuves d'essai étant développées, le chiffre noté sur la meilleure sera marqué sur le cliché. Ce chiffre est le degré que devra atteindre l'actinomètre dans tout nouveau tirage du même cliché, dont il exprime en quelque sorte le degré de translucidité.

Pour la détermination de ce degré pour un cliché, il est nécessaire d'employer l'instrument à plusieurs cellules; mais pour les tirages subséquents, il suffira d'exposer, avec le châssis, un petit actinomètre à une seule cellule munie d'un

diaphragme exactement semblable à celui qui, dans l'instrument normal, correspond au degré du cliché ou du groupe de clichés qu'il s'agit de tirer.

Ainsi, tandis que notre photomètre contient une série de teintes graduées auxquelles on doit comparer une seule teinte produite dans un temps donné par l'action de la lumière, l'actinomètre Taylor, à l'inverse de notre système, exige la comparaison d'une seule *teinte normale* avec une série de teintes graduées obtenues sur le papier sensible. Cette disposition inverse ne nous paraît pas devoir modifier sensiblement les résultats des essais comparatifs, mais ce qui distingue surtout l'appareil de notre savant ami, c'est son caractère plus spécial de précision. La lumière agissant à travers un milieu ne produit pas les mêmes teintes sur du papier sensible que celle qui l'impressionne directement, et, à ce point de vue, l'instrument imaginé par M. Taylor nous semble appelé à rendre de grands services aux études et recherches qui ont pour objet la comparaison des diverses actions produites, en un temps donné, par la lumière sur diverses substances sensibles et impressionnables par les rayons solaires ou toute autre source lumineuse.

Le photomètre que nous avons imaginé et décrit vient lui aussi de subir un heureux perfectionnement. Au lieu de nous borner à une seule échelle de petits écrans plus ou moins translucides, nous avons laissé subsister, tout à côté de l'épreuve obtenue à travers ces écrans, une échelle de tons gradués du blanc au noir, échelle étalon contenant 10 degrés auxquels on peut comparer le degré de la teinte maxima fournie dans un temps donné. C'est le numéro de la teinte fixe correspondant à cette teinte maxima qui indique le degré photométrique du cliché.

Cette échelle de teinte fixe est mobile longitudinalement, de manière à permettre le rapprochement immédiat des teintes à comparer.

Comme le temps de l'exposition aux rayons solaires est une des grandes difficultés des procédés au charbon, nous ne saurions ajouter trop d'importance aux moyens les plus propres à aplanir cette difficulté. C'est pourquoi nous insistons sur la photométrie spéciale à ce genre de tirage.

NOTE

RELATIVE A L'APPLICATION, PAR M. JEANRENAUD,
DU PROCÉDÉ MARION.

(Suite à la page 85.)

M. Jeanrenaud, nous écrit-on, aurait abandonné le procédé Swan pour s'adonner au procédé Marion. Il coagule le papier albuminé en l'immergeant complétement dans l'alcool à 36 degrés, et le suspend pour sécher. Le papier albuminé, tenu plus grand que le papier noir de 2 ou 3 centimètres tout autour, est mis flotter sur un bain d'eau pure, l'albumine en dessus; puis, agitant la cuvette, l'eau est amenée par-dessus le papier, qui se trouve ainsi complétement immergé; dans cet état, il est appliqué contre une glace, l'albumine en dessus. Prenant alors le papier noir impressionné, M. Jeanrenaud applique l'une de ses extrémités contre le papier albuminé, et, au moyen d'un fort et lourd rouleau en fonte, il applique

graduellement la feuille noire contre la feuille albuminée recouverte de papier buvard pour éponger l'eau qui s'épanche par les bords. Celui-ci est replié sur lui-même par les bords, qui dépassent et forment ainsi une sorte d'ourlet encadrant le papier noir, ceci en vue de faciliter l'application et le décollage des deux papiers. En cet état, le rouleau est passé de nouveau sur les deux papiers recouverts d'une feuille de buvard, et enfin mis sous presse. La presse à copier est très-convenable pour cet usage, pourvu qu'elle soit aussi grande que le papier qu'elle doit presser. Pour décoller, M. Jeanrenaud met deux épreuves dos à dos dans une cuvette et verse dessus de l'eau bouillante, qui a pour effet de compléter la coagulation de l'albumine et de dissoudre la gélatine ; en cet état, le papier noir se détache en abandonnant l'image au papier albuminé. Jusqu'ici toutes ces opérations ont dû se faire dans le cabinet obscur, mais à partir de ce moment on peut compléter le développement de l'image au grand jour.

M. Jeanrenaud assure que la sensibilisation par le bichromate d'ammoniaque doit être préférée à celle par le bichromate de potasse, et que l'immersion doit être complète et prolongée

pendant trois minutes; le bichromate doit être à 4 ou 5 pour 100, et la glycérine absolument exclue de la fabrication du papier noir, quoique cette exclusion nuise un peu à son aspect.

Nous recommandons tout spécialement cette ingénieuse méthode.

FIN.

TABLE DES MATIÈRES.

	Pages.
INTRODUCTION.	1
I. — PRINCIPE SUR LEQUEL REPOSENT LES PROCÉDÉS AU CHARBON.	9
II. — PROCÉDÉ SWAN.	18
Préparation des papiers.	21
Sensibilisation du papier.	28
Exposition à la lumière.	32
Photomètre.	34
Opérations préliminaires avant le développement de l'image.	40
Développement et lavage.	46
Transport définitif de l'image.	51
Préparation des feuilles de collodion gélatino-charbonnées.	57
III. — MÉTHODE OPÉRATOIRE DE M. JEANRENAUD.	66
IV. — PROCÉDÉ MARION.	73
Transport sur papier albuminé.	75
Pellicule Marion.	79
Formation d'un cliché pelliculaire.	80

TABLE DES MATIÈRES.

Pages.

V. — ÉPREUVES DIRECTES SUR PAPIER. 86

VI. — ÉPREUVES SUR COLLODION. 96

VII. — ÉPREUVES DIRECTES SUR MICA, SUR PELLICULE DE COLLODION ET SUR TOILE. . . . 101

VIII. — CONSIDÉRATIONS GÉNÉRALES SUR LES DIVERS PROCÉDÉS AU CHARBON. 106

IX. — PRODUITS : GÉLATINE, MATIÈRES COLORANTES, SELS DE CHROME. 113

 Gélatine. 113
 Matières colorantes. 115
 Sels de chrome. 118
 Théorie de l'action de la lumière sur les sels de chrome. 120
 Action des sels de chrome sur la santé. . . 124

X. — DIVERSES CAUSES D'ERREURS ET REMÈDES. . 126

 Insolubilité spontanée des préparations. . . 127
 Lenteur du développement. 128
 Formations de cristaux sur la couche sensible. 128
 Développement inégal. 129
 Boursoufflures durant le développement. . . 129
 Excès d'exposition. 130
 Manque id. 130
 Images faibles et sans relief. 131
 Dureté et contrastes exagérés. 132
 Déchirures au moment du transport. . . . 132
 Teinte verdâtre dans les noirs. 133
 Sensibilité inégale. 133

Dissolution de la gélatine pendant la sensibilisation.................. 134
Tachcs noires.................. 134
Aspect pointillé de l'image après le dernier transport.................. 134

XI. — TIRAGE AU CHARBON PAR LA GRAVURE ET LA LITHOGRAPHIE HÉLIOGRAPHIQUES.. 136

XII. — ROLES RESPECTIFS DE LA GRAVURE HÉLIOGRAPHIQUE ET DES TIRAGES DIRECTS AU CHARBON.................. 142

Supplément : Actinomètre de M. Taylor.................. 147

FIN DE LA TABLE DES MATIÈRES.

Paris. — Typographie Hennuyer et Fils, rue du Boulevard, 7.

EXTRAIT DU CATALOGUE GÉNÉRAL
D'ARTICLES POUR LA PHOTOGRAPHIE

DE LA MAISON
A. MARION
16, cité Bergère, Paris

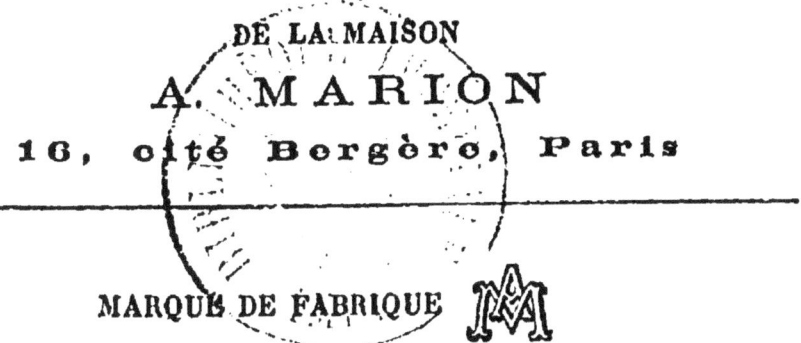

MARQUE DE FABRIQUE

Produits spéciaux pour le procédé au charbon.

500. 57 sur 44 Papier normal non préparé, destiné à recevoir la couche de gélatine colorée, la main, 2 fr. 50.

502. 57 sur 44 Papier normal non préparé, destiné à recevoir la couche de caoutchouc pour le procédé Swan, la main, 2 fr. 75.

475 bis. 57 sur 44 Papier gélatiné noir pour le procédé Swan ou Marion, la main, 20 francs.

475 ter. 57 sur 44 Papier gélatiné sépia pour le procédé Swan ou Marion, la main, 25 francs.

505. 57 sur 44 Papier albuminé sans sel, force ordinaire, la main, 6 francs.

506. 57 sur 44 Papier albuminé sans sel, très-fort, la main, 8 francs.

850. 57 sur 44 Pellicule de collodion, servant au transport du cliché et applications diverses, la feuille, 4 francs

860. Vernis servant au transport du cliché sur la pellicule, le litre, 15 francs.

Le même, le flacon de 1/10, 1 fr. 50.

1584. Gélatine photographique pure, le kilogramme, 5 francs.

1584 bis. Gélatine photographique du Japon, le kilogramme, 25 francs.

870. Noir broyé en pain, le kilogramme, 30 francs.

871. Sépia broyé en pain, le kilogramme, 40 francs.

1629. Purpurine pour teinter le noir, le tube, 1 fr. 50.

1527 *bis.* Bichromate de potasse, le kilogramme, 3 francs.

1531. Bichromate d'ammoniaque, le kilogramme, 15 francs.

1540. Caoutchouc liquide pour le procédé Swan, le litre, 10 francs.

1626. Talc, les 100 grammes, 25 c.

1585. Glycérine, le kilogramme, 3 fr. 50.

1282. Cuvettes planes en glaces fortes, rebords en glace forte, pour feuille entière, la pièce, 25 francs.

1148. Vis calantes pour mettre les glaces de niveau, la série de 3 vis, 18 francs.

1156. Niveaux d'eau pour vis calantes, la pièce, 2 et 2 fr. 50.

920. Papier négatif collodionné, ioduré, ciré, mince diaphane pour procédé au charbon, le 1/4 de feuille, 21 sur 27, 50 c.

Rouleaux pour collage des épreuves au charbon.

Presses pour collage des épreuves au charbon à 50, 70 et 90 francs.

Autre procédé sans sel d'argent.

494. 57 sur 44 Papier au ferro-prussiate, la main, 15 francs.

494 *bis.* 57 centimètres de large sur 10 mètres de long au ferro-prussiate, le rouleau, 12 francs.

Ce papier donne des épreuves bleues que l'on fait à volonté virer au noir. (Voir l'Introduction.)

Procédé ordinaire aux sels d'argent.

Comme articles nouveaux, donnant de bons résultats, la maison Marion vient de créer les papiers albuminés *coagulés, granulés* ou *satinés,* et la boîte à soumettre les papiers nitratés aux vapeurs ammoniacales.

518. 57 sur 44 Papier albuminé coagulé granulé, la rame, 150 francs.

519. 57 sur 44 Papier albuminé coagulé satiné, la rame, 150 francs.

Les mêmes papiers en rouleaux de 57 centimètres sur 10 mètres de long, le rouleau, 7 fr. 50.

La couche albuminée de ces papiers est absolument inso-

luble. Ils sont donc, plus que d'autres, aptes à se conserver inaltérables après la sensibilisation et à maintenir le bain d'argent incolore et limpide, attendu qu'ils ne doivent pas lui abandonner la moindre parcelle d'albumine.

La granulation du papier rend la retouche facile et donne aux grandes épreuves un cachet artistique très-estimé par les connaisseurs, tandis que celui satiné donne aux petites épreuves la finesse miniaturale qui leur convient.

Ces deux espèces de papiers doivent se sensibiliser sur un bain d'argent faible; le virage en est économique et rapide.

Un des avantages du travail mécanique et séchage instantané qu'elle emploie est de régulariser l'application de l'albumine sur toute l'étendue de la feuille, éviter les stries et différences de couches entre le haut et le bas de ladite feuille, défauts inséparables du travail manuel, dont on connaît le fâcheux effet sur les épreuves de grande dimension.

Outre que l'insolubilité de la couche albuminée produite mécaniquement aide à la venue irréprochable de l'épreuve, elle permet au papier ainsi préparé de braver l'humidité et les influences nuisibles d'un séjour sur mer, quelque prolongé qu'il soit.

Il faut ajouter à ces produits remarquables le papier positif hors ligne dit *mica chloruré*, très-brillant, d'un grand éclat et reproduisant les moindres détails de cliché. La rame, 200 fr.

Marques de fabrique de ces papiers.

La boîte à vaporiser forme le complément de l'appareil con-

servateur ou plutôt du service qu'il rend. Le papier nitraté longtemps conservé ayant perdu sa sensibilité en partie peut être ravivé par la fumigation. Un autre avantage de la fumigation est de neutraliser l'effet d'un bain d'argent acide sur le papier albuminé et de le rendre apte à produire d'aussi belles épreuves que s'il avait été sensibilisé sur un bain d'argent neutre.

La bienfaisante influence de la *boîte à fumiger* ne s'arrête pas seulement aux papiers positifs, elle étend aussi ses bienfaits aux papiers négatifs, en s'en servant de la même façon. Il est probable que l'on peut aussi l'utiliser avantageusement pour les glaces collodionnées ; nous ne nous en sommes pas encore rendu compte, mais tout porte à croire qu'elle exerce la même influence sur celles-ci que sur les papiers.

966. 49 sur 39 sur 18 Boîte à fumiger pour feuille entière, 12 francs.
967. 32 sur 29 sur 18 Boîte à fumiger pour 1/2 feuille, 10 francs.

Papiers négatifs.

802. 57 sur 44 Négatif collodionné ioduré ciré, la main, 36 francs.
802 *bis*. 57 sur 10 mètres de long, collodionné ioduré ciré, le rouleau, 30 francs.
920. Négatif collodionné ioduré diaphane pour reproductions, le 1/4 de feuille, 21 sur 27, 50 c.

Glaces et verres collodionnés tout prêts pour procédé sec ou humide.

On se fera un plaisir, à la maison Marion, de répondre aux renseignements que l'on voudra bien demander, et de remettre le catalogue général quand on en fera la demande.

Paris. — Typographie HENNUYER ET FILS, rue du Boulevard, 7.

www.ingramcontent.com/pod-product-compliance
Lightning Source LLC
Chambersburg PA
CBHW071540220526
45469CB00003B/857